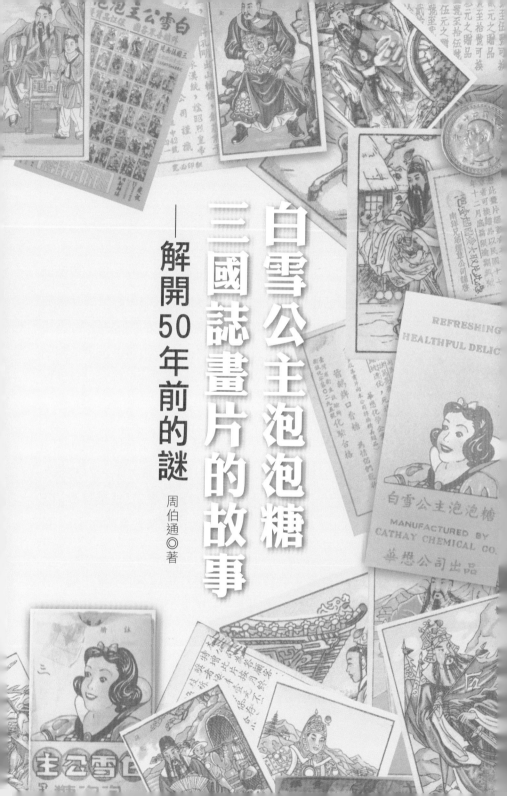

白雪公主泡泡糖
三國誌畫片的故事

——解開50年前的謎

周伯通◎著

自 序

　　我是1955年生於嘉義，在台北市長大的小孩，周伯通是我的筆名也是我的網名。白雪公主泡泡糖的三國誌畫片是我孩提時代重要的陪伴，跟葉宏甲畫的四郎/眞平/林小弟與鐵假面的漫畫書均是我的最愛。漫畫書在店裡或跟同學借來看看就解癮了，但白雪公主泡泡糖畫片我則是非要擁有才能滿足。

　　在我的記憶裡，五毛錢一個，裝在黃色硬紙殼內的白雪公主泡泡糖所附的三國誌畫片我曾擁有傲人的98張，差兩張就集全了，但因爲初中的升學壓力（我是聯考初中的最後一屆，隔年才改成九年國民義務教育的國中），等到後來再想到已經找不到這些三國誌畫片了。但2001年不經意的看到一家賣郵票的老闆有好幾百張的收藏，這才又勾起了那難忘的童年回憶，我因此又開始重溫了我的童年夢，開始瘋狂地收集這些畫片。

白雪公主泡泡糖雖然在50年前造成風靡，但較深入的相關文獻或出版與紀錄卻是付之闕如。為了對三國誌系列畫片的幾張絕牌作繼續的追蹤與發掘，以及為了對重要的台灣童玩文化留下永恆的紀錄，我先想到在部落格上用自我曝光的方式試圖獲得進一步的資訊，沒想到日積月累，越寫越多，終究成就了這本書，我的處女作。

　　這本書整理並記錄了我蒐集這些白雪公主泡泡糖畫片的過程與點點滴滴，包括我是如何從零開始收集到目前的370張分屬三國誌、封神榜、西遊記、紅樓夢等四大系列的不同人物畫片，我是如何從芸芸眾生中，找到跟我一樣喜歡這些畫片的人，如何重新拼湊出這些畫片的幾張重要難獲得的絕牌，以及將這些精美的畫片廬山真面目一張張呈現在讀者面前。

　　附錄一～附錄四為白雪公主泡泡糖三國誌、封神榜、西遊記、紅樓夢畫片一共的400張人物編號，附圖一～附圖三為白雪公主泡泡糖封神榜、西遊記、紅樓夢畫片選錄，每組選24張，一共72張。

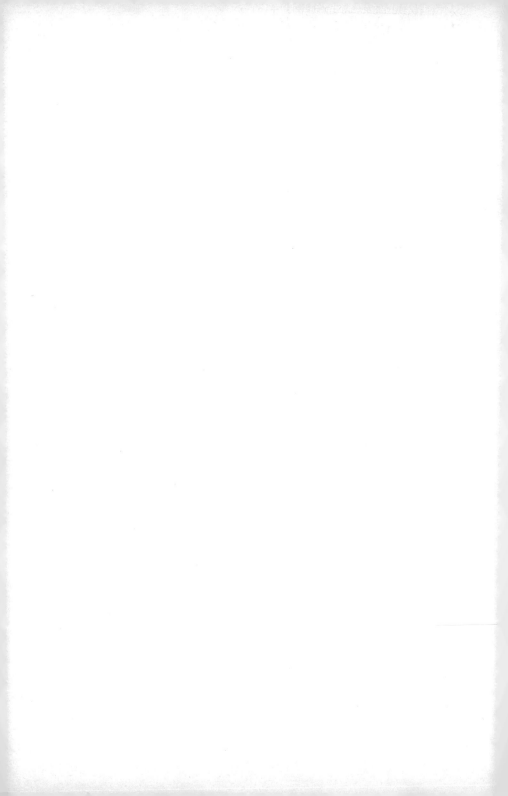

解開50年前的謎

白雪公主泡泡糖
三國誌畫片的故事

童年的掛念

~諸葛四郎與魔鬼黨 到底誰搶到那隻寶劍~
~等待著下課 等待著放學 等待遊戲的童年~

童年 羅大佑作詞作曲

　　小時後，那時還沒7-11便利商店，在街頭小巷的雜貨店裏都有出售，一個要價五毛錢的粉紅色白雪公主泡泡糖。這泡泡糖是裝在黃色硬紙殼內，裡面並附有人物畫片卡紙一張。因為收集這類的畫片，可以兌換獎品，令當時天真的傻小孩瘋狂，但當時最不被珍惜也鮮少有人會刻意留下的黃色外盒如今反而是鳳毛麟角，一盒難求。下圖為白雪公主泡泡糖的黃色包裝盒子，是我費好大心力才弄到的。由盒子的兩面圖案是一樣的，可看出這是白雪公主泡泡糖早期的盒子(後期盒子的另一面是贈獎辦法說明)，由上下的封口"贈送十彩畫片壹張"，即是指盒內附有彩色畫片一張，盒子左下角有被人用鋼筆寫上黑色，可能可以用來驗證早期畫片背面的字色是黑色的，盒蓋上也有「

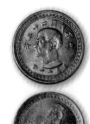

▲當時的五毛錢

箭鵝牌口香糖」字樣及箭鵝牌口香糖的薄貼紙，可看出
箭鵝牌口香糖與白雪公主泡泡糖是華戀公司同時推出的產
品。

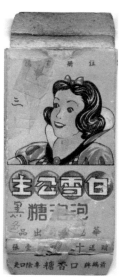

　　白雪公主泡泡糖盒子裏的畫片人物有四種，分屬三國
誌、封神榜、紅樓夢、西遊記等四大古典名著。白雪公主
泡泡糖流行的時間超過十年，紅樓夢及西遊記的泡泡糖畫
片發行時期比較早，可能比較不叫好，所以後來主要都是
封神榜及三國誌的。但以我而言，我的孩提時代只對三國
誌有記憶，對其他三組並沒留有什麼印象。

白雪公主泡泡糖還有一種是包在糖果紙內的，偶而會買到包裝紙的反面印有再送一個的字樣（如下圖）。

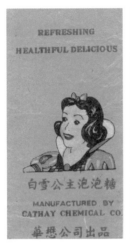

　　對我們這些小孩，光是這樣就可以樂上好一陣子了，加上在打開免費換來的那個包裝紙泡泡糖前又多了一份"再來一個"的期待，但它還是遠不如裝在黃色硬紙盒內的畫片更令當時天真的傻小孩瘋狂。

　　這在當時也很熱賣，以致於市面上也出現了山寨版的白雪公主泡泡糖。呵呵！看不出來吧？！右圖這山寨版跟上圖正版的白雪公主泡泡糖的包裝紙幾乎一模一樣。老花了嗎？您還可以再靠近一點，還沒看出來？

▲山寨版的白雪公主泡泡糖

還好還沒看到過硬包裝白雪公主泡泡糖的山寨版，所以也沒有山寨版的白雪公主泡泡糖畫片。

　　白雪公主泡泡糖畫片的大小約是長6.3～6.5公分/寬3.8～4.0公分，正面圖案的內框尺寸由最早的長6.2公分/寬3.7公分到末期的長5.8公分/寬3.5公分，背面文字內框由最早期的長5.6公分/寬3.4公分到末期的長5.1公分/寬3.1公分。當然後期紙張的尺寸也較早期的窄了些。

　　下圖為原底稿背圖與成品的比較：

　　白雪公主泡泡糖以畫片兌換贈品的辦法跟內容可分為前/中/後/末等四期。前期是以十張畫片換一張更大的四吋畫片，之後才改成以連續號的畫片多寡來換給不同的獎品（如下圖右）。關於此點，大我六歲，38年次的知名作家

劉墉的作品「小神偷」（發表於2006/8/1　中國時報　人間
副刊）的這段「……還有白雪公主泡泡糖的大畫片，那原
本是要用很多小畫片才能換到的……」有關贈兌的敘述因
為跟我小時候的記憶不同，而曾經困惑了我很久，想說他
會不會是亂唬爛，哪有什麼大畫片呀！？直到發現下圖左
邊這張註蓋有「四吋大畫片已贈」字樣的畫片，及發現到
早期的黃色硬紙盒：早期是正背兩面都是白雪公主的圖像
（就是我上圖的那種），說明白雪公主泡泡糖於剛推出時
（民國43年）是10張小畫片換四吋大畫片，這才驗證了劉大
作家的那段敘述。但是，是何時開始從贈送四吋大畫片改
為其它的不同贈品則還不清楚，四吋大畫片也還沒見過。

　　但直到了民國51年3月1日白雪公主泡泡糖成功外銷香
港後，贈品又不同了。舉例說，民國51年3月1日之後連號
20張可換原子筆一支或12色臘筆一盒，但在之前連號20張

可換鉛筆12隻或大號白雪公主泡泡糖壹盒(60小盒)；而原
來連續50張可得派克21型自來水筆一隻後來也變成連續60
張才可換得派克21型自來水筆一隻；原來
連續100張可得6石電晶體收音機，在民國
51年3月1日之後連續90張即可得6石電晶
體收音機，連續100張也則可換得8石電晶
體收音機或英式腳踏車一輛。但估計到了
民國60幾年，末期畫片的背面(如右圖)已
經沒有贈品辦法的說明，且已經不能以畫
片換獎品了。

　　關於可兌換的獎品，從手邊幾百張畫片的背面，我可
整理出以下的訊息：

連續10張	鉛筆1隻或白雪公主泡泡糖兩小盒
連續20張	鉛筆12隻或大號白雪公主泡泡糖壹盒 原子筆1隻或12色臘筆一盒
連續30張	箭鵝牌口香糖一盒 塑膠洋娃娃一個或60裝泡泡糖一大盒
連續40張	橡皮製排球一個 排球一個或箭鵝牌口香糖一大盒
連續50張	派克21型自來水筆一隻 高級籃球一個或口琴一支

連續60張	派克原子筆一隻 兒童三輪腳踏車一輛或派克21型鋼筆一隻
連續70張	洋娃娃一個 21石手錶一只或塑膠夾式照像機一個
連續80張	小型照相機一個 派克51型鋼筆一隻或11吋電扇一台
連續90張	21石(21jewels)鐵達時（TITUS）手表一個 6石電晶體收音機一個或縫衣機一台
連續100張	飛虎牌腳踏車壹輛 6石電晶體收音機一個 8石電晶體收音機一個或英式腳踏車壹輛

　　其中最吸引人的就是連續100張可兌換飛虎牌腳踏車壹輛，在民國40/50年代，家裡若有台可以代步的腳踏車是很拉風的事，而由大東公司製造，於1952年開始生產的飛虎牌腳踏車是台灣最早自製的腳踏車，據說在當時的售價就要1000元左右。但由難找的幾張絕牌號碼分佈來看，當時要擁有連號20張就很有難度了，30張或以上的連號更是困難，更別說連續80張及連續100張了。猶記得民國59年我考上高中時，有錢的二舅舅送給我的禮物是支派克21型鋼筆，在那個年代，有隻派克（或俾斯麥）鋼筆或一隻TITUS手錶已經很騷包了！

畫片的背面文字最早是黑色字，也沒有註明公司地址，後來背面文字改成紅色字以後才有公司地址，但到了最後期，背面又省略了公司地址的文字說明。背面出現的地址有以下三個，由贈品的獎項推估該畫片的年代先後爲：

1　臺北市中山北路二段65巷二弄底

2　臺北市新生北路二段68巷30號

3　臺北市松江路七號(民國51年3月以後)

　　有的畫片背面也有外銷港九之經銷商(按：民國50年白雪公主泡泡糖首次外銷到港九，所以背面有此等字樣的應該都是民國50年之後生產的)：香港總經銷：明泰辦館；港九總代理：通泰行；九龍總經銷：天泰辦館。

　　但是白雪公主泡泡糖畫片背面有港九代理處或經銷地址的僅出現在三國誌，其他如封神榜、西遊記、紅樓夢系列的畫片都不曾發現。

一脈相承的促銷手法

下面這幾張畫片是20-30年代，在大陸廣為流行的香煙畫片(裝在香煙包裏面)，從畫片背面所描述的贈獎辦法可看出白雪公主泡泡糖畫片的贈獎方式與其相當相似。

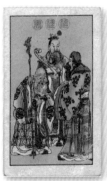

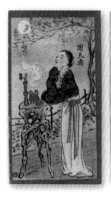

當時民眾最瘋狂的是華商煙公司生產的三星牌香煙包內附的水滸傳人物畫片，因為如果收集此等全套108張的梁山好漢，就可以兌換黃金二兩（那時約等於是200個袁大頭）。可惜！再怎麼尋，再怎麼找，就是差一張88號百勝將軍韓滔。因此，竟有人在各大報紙上刊登「尋找韓滔」的啓事，引發一陣騷動，以為有人失蹤了。到了最後，廠家為滿足集藏者需要，只好另印一張加有邊框的百勝將軍韓滔。不過，在這畫片背面印有"此百勝將軍韓滔係為便利諸君湊成108將所用，不得調換各種贈品"的字樣。

1923年，南洋兄弟煙草公司推出封神榜人物香煙畫片，以石印法彩色印製，全套共128張。能收集到全套128張的，可向該公司換得一輛英國製的腳踏車或瑞士製手錶。因為畫的很好，封神榜又是家喻戶曉的主題，又可以兌換大獎品，所以風靡一時。但在這套香煙畫片中，有8張極少的絕牌：鄧九公、龍吉公主、通天教主、姜子牙、魔禮紅、魔禮青、魔禮壽、魔禮海等。也跟華商水滸傳香煙畫片一樣，直到取消兌獎後（1935年在當時的財政部長孔祥熙親簽屬的公告下，禁止了香煙畫片的抽/兌獎活動），該公司為了滿足部份收藏家的需要，才特別印送了從來沒有人擁有過的54號鄧九公及58號龍吉公主各10張以滿足部份收藏家的需要。這套香煙畫片我也就差這兩張了！1996年9月14日北京海王村拍賣公司曾拍賣出一整套，128張分裝在兩冊，以底價2800元人民幣成交（估底價是2800–3000人民幣）。真可惜，當時沒有這拍賣的資訊，否則一定會去搶買。2008年初江蘇的香煙畫片藏家蘇耀新先生告訴我，據他所知，江南地區包括他，只有三人有鄧九公及龍吉公主這兩張。

　　從某種角度來看或對某些人而言，物以稀為貴，這最大絕牌的價值已遠遠高於最大贈品的價值了，這真是很有趣的現象！

那到底要買多少包香煙或盒裝泡泡糖，才會有一張絕牌呢？這看似非常高深難解的問題，從贈獎的價值切入去思考，這問題就由複雜高深的數學與機率問題變成簡單的算術。以白雪公主泡泡糖為例說明，當時最小的獎項是集滿1-10號連號可得白雪公主泡泡糖二盒（價值1元），白雪公主泡泡糖一盒0.5元，假設每盒淨利是0.2元，白雪公主泡泡糖的廠商華懋公司要賣出5盒才能賺到白雪公主泡泡糖二盒（價值1元）。先假設是賺10送1（也就是說賺到10元就送出等值1元的贈品），那麼華懋公司就要賣出50盒才贈送白雪公主泡泡糖二盒。因此，若要以一個人的力量去吃泡泡糖來收集到三國誌1-10號中的絕牌6號龐統，要買50盒（花費當時的25元）才能得到。但從小時候收集的經驗顯示買50盒是不可能碰到6號龐統，至少要買200盒。因此要將原來[賺10送1]的假設修改成[賺40送1]。

在此前提下（即每盒泡泡糖淨利是0.2元，以及[賺40送1]），來算當時要買多少盒泡泡糖才會碰到最難得到的大絕牌（收集滿100張連號可得飛虎牌腳踏車一台）。飛虎牌腳踏車一台當時的時價是1000元，因此華懋公司要賣出5,000盒才能賺到一台腳踏車。由[賺40送1]，也就是說要賣出200,000盒，賺到40,000元，就贈出價值1000元的飛虎牌腳踏車。換言之，若要以一個人的力量去吃泡泡糖

來收集到三國誌100張畫片中最難得到的大絕牌，得要買二十萬盒（花費當時的十萬元）才能得到，由此可見大絕牌的困難度。假設當時全校有1000個小朋友每天買一個泡泡糖，也要半年多全校才會碰到這張大絕牌，而幸運買到這張大絕牌的小朋友卻也可能不知道而沒有好好地將它保留下來，何況如果再將絕牌刻意配售到不同的城鎮地方，這樣要能擁有不同的絕牌的難度就更高了。

再續童年夢

　　我約在小學二年級（1962/3年）開始著迷白雪公主泡泡糖的三國誌畫片一直到初中，後來升學的壓力及年紀稍長後就沒再碰了，等到又想起這些畫片時我已念大學了。我在1975年剛升大三時，因我可憐的母親心臟病突發離世，我從台南成功大學返北奔喪，整理東西時才猛然聯想到我的畫片，但已尋遍家中角落都不見這些畫片的蹤影（此事我至今依然覺得不解），但是印象中全套100張的三國誌畫片我收集到98張，只差兩張就收全了

　　就這樣又過了26年，約在2001年，我在台北市南京西路圓環附近，賓王大飯店二樓郵幣廣場的彩鹿郵票店門口的透明玻璃窗牆上，看到貼有收購白雪公主泡泡糖畫片的廣告，這退去的記憶才得以實際再續。彩鹿郵票店的老闆楊修邦先生（39年次）一直保有他家兄弟們小時候留下的此等畫片共約500多張，我曾多次懇求他讓售他的三國誌畫片複品給我，他總是不願意；但不知是皇天不負苦心人，還是終究這些畫片與我緣未了，一年多以後的2002年9月間的某一天，他因想結束在台的營業轉赴上海發展，而終

於答應讓售畫片給我。劉備爲求孔明而三顧茅廬，孔明七次擒放而終得折服孟獲，這些畫片，我也可不只N次造訪這家店才獲得的呢！

因此，我終於又再次擁有這些畫片了。這些楊老闆割愛的500多張畫片中，屬於三國誌的有95張，屬於封神榜的有84張，以及少數的西遊記25張及紅樓夢37張，其它都是封神榜的複品。當然我最關心與喜愛的還是我童年時所熟悉的三國誌畫片，有了95張，那另外5張曾經約略知道的絕牌各是什麼人物？有誰知道？又有誰擁有呢？就像羅大佑「童年」裡：「諸葛四郎與魔鬼黨 到底誰找到了那把寶劍」，年少時忐忑不安的心又在心裡發酵了。

有一天我跟收藏古錢幣的老朋友林行健先生閒聊（我們常常在賓王大飯店二樓郵幣廣場林老師的古錢店碰到），提到白雪公主泡泡糖畫片的收藏種種。他告訴我，他的初中同學方仁猷也還留有這些畫片（而我先前也已在此古錢店碰到方先生好幾次了）。這眞是太令我感到興奮了，我立即請行健兄幫我約到了方先生帶他的收藏來此古錢店，這才又開了眼界，大我5歲的方先生所擁有的三國誌畫片就有97張，封神榜也有86張，西遊記及紅樓夢也各有86及81張，等於這四套白雪公主泡泡糖畫片他都有可觀的收藏（共350張），眞是不可思議！方先生也很大方地把

我所缺的3張他重複的紅樓夢畫片送給了我。

　　2005年初，住在美國舊金山的大英卡片協會的東方卡片負責人歐陽兆堂(Dennis Owyang)先生突然發了一封email給我（我是因為後來也喜歡上清末民初的香煙畫片，透過住在南京的香煙畫片收藏家周曉音先生而認識歐陽先生的），其內附了2005年元月2日在美國華人地區世界周刊(屬於世界日報)內一篇屬名吳芯茜寫的有關白雪公主泡泡糖畫片的紀念文章，這方面的資訊才因此有了突破性的發展。

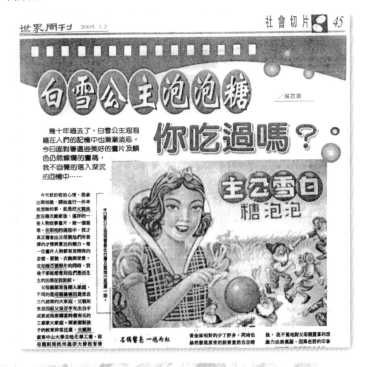

吳女士是懷念當時剛過世的父親（也就是白雪公主泡泡糖的創辦人吳枚先生），在整理父親的遺物時，想到其先父當時製作這些白雪公主泡泡糖畫片的點點滴滴，於是寫了這篇文章。由於透過熱心的歐陽先生，我和旅居美國加州Sunnyvale的吳女士終於取得連繫。她有父親留下的一些原始未成品畫片、畫片原稿及一些相關資料，但缺實際的畫片成品，且因為畫片原稿上無畫片的編號而增加了比對上的困難（畫片的編號都是在畫片的背面）；而我有畫片但畢竟也不完全，重要的絕牌也不知道是什麼圖樣。我們除了email來往，為此先後碰過許多次面：其中有二次是在美國加州，其餘很多次都是在台北。猶記得第一次是2005年4月下旬，我到美國加州南部的聖地牙哥開會時，她恰巧也來附近準備參加女兒的畢業典禮，當時吳女士帶著她的漂亮女兒及一大堆白雪公主泡泡糖原始畫稿的照片一起來，我則帶了當時我所有的白雪公主泡泡糖畫片。吳女士給我的見面禮就是三國誌及封神榜畫片各兩張的大海報貼紙，每張各為三國誌或封神榜1號至50號及51號到100號的畫片圖樣，下二圖分別是三國誌1號至50號及51號到100號畫片的人物圖像。雖然它們不是實際的畫片，也沒有背面的說明，但對於三國誌及封神榜每張是何人物馬上就清楚了。

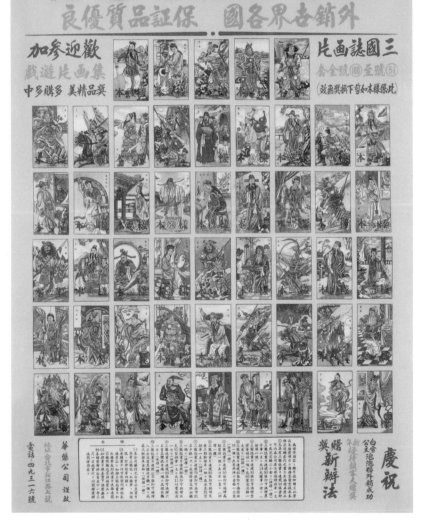

後來，吳女士每次從美國回台北來，就會找我召集我所認識的同好聚會，並從中收集不同畫片的圖檔。經過吳女士、方先生、及本文後面會提到的劉先生及江先生、游先生以及我等6人的努力拼湊，三國誌還有70號王朗及98號左慈道人等2張大絕牌目前不知誰有；封神榜也有17號張桂芳，27號賜福羅漢，39號散宜生，54號八月桂花神，65號伏虎羅漢，79號進果羅漢，89號九月菊花神等7張大絕牌目前不知誰有；西遊記也還缺知7張，分別是4號太上老君、16號白衣秀士、30號涇河龍王、42號東方朔、57號太陰星君、68號瑤池仙母、82號正宮娘娘；紅樓夢也還有6張大絕牌不知誰有，分別是17號傻大姐、31號李綺。42號尤三姐、56號西平王、71號（不知名號）、82號（不知名號）。若單就畫片正面的圖案而言，因為吳女士手中仍保有大部份的原圖，因此三國誌、封神榜、西遊記等畫片已有全部的圖檔，唯有紅樓夢的71號及82號不知各是何人；但畫片的背面人物的文字說明就缺很多了。

　　根據我們幾個人的目前收藏，我對於白雪公主泡泡糖的四套畫片中各畫片的稀少性有了新的看法：每一套畫片中要能擁有85張算是小有難度，有90張算是中有難度，有95張算是大有難度，有95張以上算是極有難度，有98張以

上的人則尚未出現。從目前所缺的張數多寡來看，封神榜跟西遊記畫片最難收集（目前各缺7張），其次是紅樓夢（目前缺6張），三國誌（目前缺2張）；但由於我們幾個人都是居住在台北，而當時白雪公主泡泡糖是行銷全省各地，因此目前這樣的結論是非常初步的，也希望藉由本書的出版能夠引出更多的藏家，找出誰手上擁有未曝光的共22張絕牌畫片，進而共同解開這50年的謎。

以我從彩鹿的楊老闆買到白雪公主泡泡糖畫片那時算起，在這近8年的搜尋期間，三國誌畫片毫無進展，還是停留在2002年9月跟楊老闆買到的95張，反倒是封神榜畫片現在我有88張，比2002時增補了4張，西遊記跟紅樓夢竟一舉得到94張及93張（好像同時獲得倚天劍及屠龍刀，功力頓時大增），在這兩系列暫居鰲頭。以總共400張畫片來算，我目前已收到370張，在所知的收藏者中，目前應該是暫列第一的。要是在40～50年前，我估計這也是很高的難度，這種感覺現在想想還真好笑。

下圖這張看似沒啥，可能丟在地上都沒人會去撿的照片，卻深深勾起我對白雪公主泡泡糖的回憶。這張外框寬5.8公分/長6.0公分的老照片左上角白雪公主泡泡糖的廣告看板與右上角「？十五年」立刻將我帶回到民國五十五

年當時在敦化國小對面，即目前社教館與小巨蛋之間位置的台北國際商展。照片上的「？十五年」就是民國五十五年，敦化國小是我的母校，我每天走路上下學都會經過那個地方。民國五十五年是小五升小六的年紀，我依稀記得那時那邊在辦國際商展，是在臨時搭建但巨大的充氣建築物內舉辦，我也是那時由當時白雪公主泡泡糖攤位上看到兩張分別是1–50號及51–100號的大海報，才得初瞥1號到100號的三國誌畫片圖像。

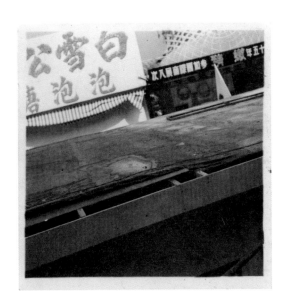

小時候手上的這些畫片如果是少見的絕牌，可以以一張換10張甚至更多，或者也可以用郵票互換，但我們小時候比較瘋的是賭博。賭法是由從一堆疊起的畫片之中各抽出一張來比，但不像撲克牌比大小，我們是比武，比的是所謂的「令旗關刀劍」，即是抽出的畫片手中拿令旗的最大（2號袁紹、10號曹操、18號司馬炎），再來是手中持關刀的（22號關興、25號顏良、51號凌統、66號馬岱、78號周倉、99號嚴顏、100號黃忠），在其次是拿刀的（如29號呂蒙、34號魏延、38號孟獲、44號韓德、88號毛玠），再來是拿劍的（如4號孫權、33號袁尚、43號趙雲）。如果是文人，則身上有配劍的（如9號劉備、10號關公、14號張飛），則還勝過手無寸鐵的（如96號陸遜）或是老弱婦孺（如77號喬國老、49號徐庶母、36號大喬、40號曹植）。

三國志與三國演義

　　24史中的【三國志】是西晉的陳壽所寫，記述從東漢末年漢靈帝時的黃巾之亂直到西晉武帝太康元年統一三國期間近百年的歷史。其中魏志有三十卷、蜀志有十五卷、吳志有二十卷及敘錄一卷，到了北宋才合為一，改稱【三國志】。

　　【三國演義】則是元末明初的羅貫中綜合民間傳說和戲曲、話本，結合陳壽的【三國志】，創作了【三國誌通俗演義】，為中國第一部長篇章回體小說。現存最早的刊本是在明嘉靖壬午年（1522），俗稱「嘉靖本」，共24卷，每卷10回，共240回。嘉靖至天啓年間的刊本中也有不少書名為【三國誌傳】，其中最受到重視的版本是李卓吾所評的版本。清朝康熙年間，毛綸/毛宗崗父子以李氏評本為基礎，參考嘉靖至天啓年間各家的三國誌傳，再依其所考証之歷史，編修改成今日通行的120回本【三國演義】，其內塑造了近200個三國人物。

既然【三國演義】是創作的，因此出現了一些【三國志】沒有的人物及與【三國志】記載不盡相同的地方，這是讀者先要了解之處。

　　另外，其實三國同時並存、鼎立對峙的時期僅僅34年（西元220年至263年）。三國之中曹丕於其父曹操死後，最先於西元220年篡漢稱帝定都洛陽，接著劉備於西元221年稱帝於蜀，後來孫權也於西元229年於建業稱帝，此時實際的三國時代開始。後來鍾會鄧艾兵分兩路入蜀，蜀後主劉禪降魏，於是蜀亡（西元263年），兩年後司馬炎又篡魏而魏亡，直至又15年後（西元280年）晉才滅吳，三國統一。

　　但綜觀漢朝末年的動亂到司馬炎統一，這90幾年是三國紛爭擾亂的時代。我參考引用陳致平所寫的中國通史，將這90幾年分成以下幾個重要的時段：

(1) 黃巾與董卓之亂，作大了曹操挾天子以令諸侯，劉漢政權已過度到曹操手中。

(2) 建安元年（西元196年）到建安13年（西元208年）的赤壁之戰期間，是曹操掃蕩中原群雄，消滅袁氏，統一北方的時代。

(3) 建安13年(西元208年)赤壁之戰曹操戰敗到建安19年(西元214年),劉璋迎劉備至益州,孫權據江南,三國之局成型。

(4) 建安19年到劉備死的10年之中主要爲吳蜀爭奪荊州,曹操死,曹丕稱帝。

(5) 又其後12年(西元223年劉備死至西元234年諸葛亮死於北伐途中),在東邊是魏跟吳的對峙,西北是蜀與魏苦戰的時代。

(6) 西元234年至西元265年的30多年,司馬氏掌魏國大權,蜀國滅亡。

(7) 西元265年後,東吳仍與西晉對峙了15年才亡,三國結束。

　　以下也是參考節錄陳致平所寫的中國通史,爲東漢末年漢靈帝時的黃巾之亂直到西晉武帝太康元年統一三國期間近百年歷史的大事年表

漢靈帝光和六年	西元183年	黃巾之亂
漢靈帝中平六年	西元189年	漢靈帝亡，董卓入京廢幼帝，改立陳留王為漢獻帝
漢獻帝初平元年	西元190年	袁紹/曹操等起兵討伐董卓
漢獻帝初平三年	西元192年	王允/呂布誅殺董卓，曹操破黃巾為兗州牧
漢獻帝興平元年	西元194年	劉備代陶謙領徐州牧，劉璋為益州牧
漢獻帝建安五年	西元200年	官渡之戰，曹操破袁紹
建安六年	西元201年	劉備奔荊州投靠劉表
建安十二年	西元207年	劉備三顧茅廬諸葛亮
建安十三年	西元208年	赤壁之戰劉備與孫權聯手破曹操
建安十四年	西元209年	孫權表劉備領荊州
建安十八年	西元210年	曹操自封為魏公
建安十九年	西元214年	劉備入益州
建安二十年	西元215年	曹操取漢中，孫權與劉備分割荊州
建安二十二年	西元217年	曹操攻打孫權，孫權降於魏
建安二十四年	西元219年	劉備破曹操，取漢中；呂蒙襲殺關羽，蜀失荊州
魏文帝黃初元年	西元220年	曹操死，曹丕廢獻帝為山陽公，並篡漢為魏文帝，定都洛陽
魏文帝黃初二年	西元221年	劉備稱帝於蜀，並以諸葛亮為丞相；夷陵之戰起
魏文帝黃初四年	西元223年	劉備卒，後主劉禪繼位
魏文帝黃初七年	西元226年	魏文帝卒，明帝即位，司馬懿輔政
魏明帝太和元年	西元227年	諸葛亮上出師表北伐
魏明帝太和三年	西元229年	孫權稱帝，並遷都於建業
魏明帝青龍二年	西元234年	魏山陽公（即漢獻帝）卒，諸葛亮卒
魏明帝青龍三年	西元235年	蜀蔣琬為大將軍

魏明帝景初三年	西元239年	魏明帝卒，司馬懿/曹爽輔政
魏廢帝正始五年	西元244年	吳國以陸遜為丞相
魏廢帝嘉平元年	西元249年	司馬懿殺曹爽
魏廢帝嘉平三年	西元251年	司馬懿卒子，司馬師掌政
魏廢帝嘉平四年	西元252年	孫權卒，子亮即位
魏廢帝正元元年	西元254年	司馬師廢帝曹芳，立曹髦
魏廢帝正元二年	西元255年	司馬師卒，其弟司馬昭掌政為大將軍
魏廢帝甘露元年	西元256年	蜀姜維為大將軍，出祁山伐魏，為鄧艾所敗
魏廢帝甘露三年	西元258年	蜀姜維引兵回成都，東吳孫琳廢孫亮立孫休為景帝，孫休後來殺孫琳
魏廢帝景元元年	西元260年	司馬昭殺廢帝髦，立曹奐為元帝
魏廢帝景元三年	西元262年	蜀宦官黃皓弄權
魏廢帝景元四年	西元263年	魏鍾會/鄧艾兩路攻蜀，蜀後主降，蜀亡
魏廢帝咸熙元年	西元264年	司馬昭自封為晉王；東吳景帝卒，孫皓立
晉武帝泰始元年	西元265年	晉王司馬昭卒，子司馬炎繼位並改國號為晉
晉武帝太康元年	西元280年	晉滅吳，孫皓降，晉終於一統天下。

看圖說故事

夫頌古人詩，讀古人書，想其人而不得見，誠千古之恨事也，苟頌古人詩，讀古人書，披其圖而如見其人，豈非千古之快事乎，雖然難言之矣。人非圖則無由見，圖非畫則不能傳。

清乾隆 上官周

　　我小的時候，每當買到白雪公主泡泡糖，就是滿懷好奇、充滿希望地打開盒子，看裡面的畫片是否是沒見過的，根本沒有花心思研究畫片的內容及畫片背面有關人物的描述，近50年後的今日再看這些內容豐富的畫片，有了更深入的想法，想去了解為何其中人物是如此畫法。

　　談起三國人物的畫像，坊間諸家三國誌或三國演義的繡像版本基本上都脫胎於清初的人物畫冊，其中以引用清乾隆年間上官周於所刊的【晚笑堂畫傳】內120歷代人物最為精典。上官氏在自序中說：「夫頌古人詩，讀古人書，想其人而不得見，誠千古之恨事也，苟頌古人詩，讀古人書，披其圖而如見其人，豈非千古之快事乎，雖然難

言之矣。人非圖則無由見，圖非畫則不能傳」。這段話說的真好，白雪公主泡泡糖所附精美的彩色三國誌人物畫片，畫中多有典故，待我再次以圖畫一一來引領讀者回味這些引人入勝的中國古典名著。

我以下的介紹並沒有按照白雪公主泡泡糖畫片的編號順序（白雪公主泡泡糖三國誌人物畫片的編號詳見附錄一），而是綜合考量時間的順序、人物的重要性、彼此間的相關性等等來介紹三國誌畫片人物，希望能增加連貫性。所以我先以漢朝末年的漢獻帝拉開序幕，最後以統一三國的晉武帝司馬炎的作為結束。

此外，我也將一些畫片明顯的不同版本一併列出，以供比較。

1. 漢獻帝射鹿 曹操許田打圍 挾天子以令諸侯

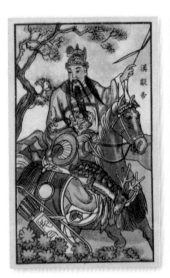

東漢末年，有野心的宰相曹操爲伺機觀看朝廷文武之反應與動靜，乃奏請漢獻帝狩獵於許田，行間忽見荊棘中的一隻大鹿，帝連射之而不中，曹操乃討了天子寶雕弓、金鈚箭，一射即中。眾人見了鹿身上的金鈚箭，以爲係天子射中，都踴躍向帝呼萬歲。此時曹操竟縱馬而出，於天子之前接受歡呼，這就是挾天子以令諸侯的故事。

這張畫片畫得精細，但還是把當時還是弱冠之年的漢獻帝畫的太老了。

2.董卓

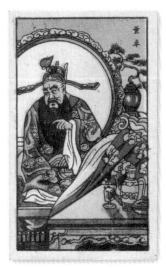

於漢桓帝時即入朝為仕，黃巾之亂時知道天下將大亂，遂擁兵自重。隨後於漢靈帝死後廢少帝，改立少弟之弟，當時才九歲的陳留王為漢獻帝，專斷朝政。但其生性兇殘，引致各地割據勢力群起討伐，後中了王允的反間計，被身旁義子呂布所殺。

這張畫片將董卓畫的老奸巨猾極為傳神。畫片中背景有面鏡子，董卓正由榻床中轉身而起，描述的是三國演義中「謀董卓　孟德獻刀」的那段，曹操（字孟德）向王允借了七寶刀，前往董府伺機行刺董卓，見董卓臥在床榻乃拔所配之七寶刀欲刺

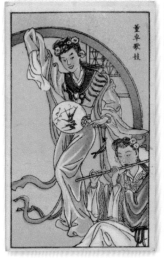

之，那知董卓從床上鏡中瞧見曹操拔刀，乃急反身問之，曹操乃持刀下跪曰是前來獻上寶刀。上圖這張董卓歌妓則暗喻董卓的荒淫無道，但這張沒名沒姓、無足輕重的董卓歌妓，將之納入有些可惜，也阻絕了原可納入另一個重要的三國人物的空間。

3.三國中魏國的代表人物；梟雄曹操

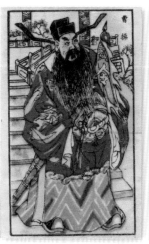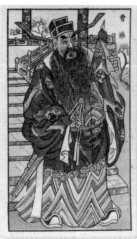

漢朝末年漢靈帝當政時，黃巾之亂起，朝廷命曹操為前往鎮壓有功，後來漢靈帝駕崩，曹操見董卓廢繼任的漢少帝，改立漢少帝之弟陳留王（即後來的漢獻帝），逃回家鄉。後曹操散盡家財徵募義勇，率先揭竿起義，與各地方勢力一起討伐董卓，於大敗黃巾百萬大軍後形成勢力，開始逐鹿中原，擊敗袁紹，獨霸北方，旋又被漢獻帝任命為丞相征討孫權及劉備，但在赤壁之戰被劉備與孫權的聯軍所敗，損失慘重，歷史上魏/蜀/吳三國鼎立的局面於是形成。死後其子曹丕繼位，並以魏篡漢。

畫片中曹操手持令旗，已挾天子以令諸侯了。

4.諸葛亮的騎驢岳父 黃承彥

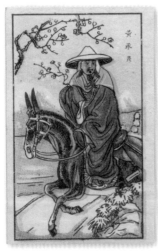

　　劉備曾經三顧茅廬去找諸葛亮，前兩次都沒碰到諸葛亮，第二次時碰到騎驢的黃承彥。這畫片畫的就是黃承彥的詩句，曰：「騎驢過小橋，獨歎梅花瘦」。

5.袁紹

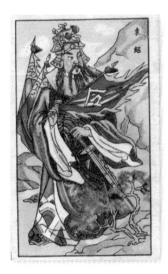

　　漢末群雄割據，以袁紹的勢力最大，雄據北方。漢靈帝死後，董卓廢少帝並改立靈帝之弟陳留王爲帝（即漢獻帝），袁紹被曹操及東方州鎮共尊爲盟主起兵反董，但後來於官渡之戰敗給曹操，曹操並因此取而代之成爲北方霸主。

　　這張畫片袁紹手上拿著令旗，也在告訴我們於漢末群雄割據時，袁紹勢力是最大的。白雪公主泡泡糖三國誌100張畫片中有拿令旗的共三個，其他兩位是曹操及司馬炎。

6.袁術

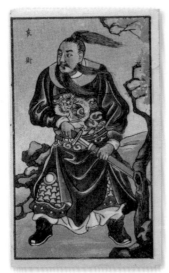 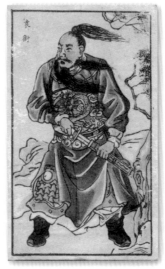

與袁紹同父異母，祖先三世均在朝廷作官，董卓欲廢漢獻帝時為劉表舉薦，為南陽太守，曾稱天子，二戰曹操，敗後於投靠青州刺史袁譚（袁紹之子），又受阻於曹操，終憤而病死。

畫片中將袁術畫的狼狽，連帽子都沒。

7.孫堅

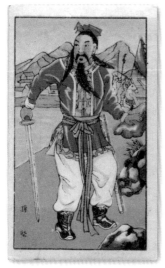

　　早年參與討伐黃巾之亂，後又討伐董卓。在與袁術聯合攻打荊州的劉表。在追擊劉表的部下黃祖時，中暗箭而死。

8.小霸王 孫策

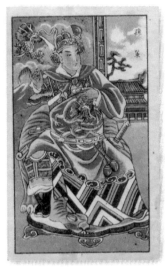

　　孫堅長子孫策，先與太史慈單挑大戰後招降了太史慈，後來大敗黃祖爲父報仇，爲後來其弟孫權立國打下很好的基礎。與周瑜友好，並分別娶了喬公的女兒大小喬，惜於輕騎狩獵時遇伏後身亡。

9.孫權利劍斷石

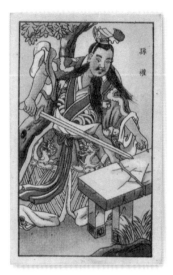
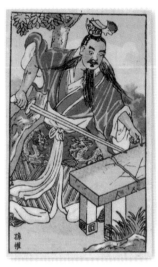

吳國建國皇帝孫權。赤壁之戰之前，滿朝文武意見不一，孫權以利劍削去案桌的桌角，決定與劉備聯手對抗曹操的那段電影赤壁之戰的片段，相信大家都還有印象；但這畫片孫權斷的是石頭，則是在描寫孫權以利劍斷石，以下決心，要奪回被劉備借去不還的荊州。

（插圖文字）

孫權
三國誌 ④

字仲謀，高顎大口，碧眼紫髯，又撰計謀，乃成壁。父業橫江東，後助劉備，破曹操於赤壁，表為吳王，鼎足之基漢，皇帝。七年後在位廿四年而卒，正統，謚大。

白雪公主泡泡糖
風行世界
品質第一

港九總代理：
華懋公司謹識
通泰行電：
三○二四七一
地址道中42號

（收集三國誌畫片連戴90孫即贈21石鐵送詩手繕壹個）

究必印翻　有所權版

10.前往三顧茅廬的劉備

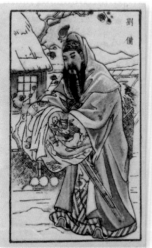
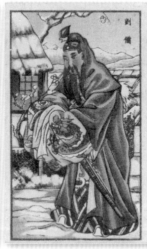

　　劉備是漢景帝子中山靖王劉勝的後裔。從軍討伐黃巾立功，先隨公孫瓚，後來率兵支援受曹操攻擊的徐州牧陶謙，陶謙死後劉備就代為徐州牧，但在呂布襲擊徐州時失去徐州，轉而投奔曹操升為豫州牧，後來又轉而投奔袁紹，袁紹敗於曹操後劉備逃到荊州去依劉表。於此時期，在其謀士徐庶及司馬微的建議下，前往諸葛亮的住處請他出來協助，但第三次才見到諸葛亮。諸葛亮在「前出師表中」自己也提到這段：「先帝不以臣卑鄙，猥自枉屈，三顧臣於草廬之中，諮臣以當世之事，由是感激，遂許先帝以驅馳。」

11. 羽扇綸巾、運籌惟握的孔明

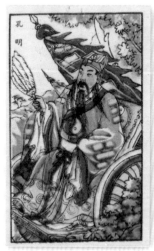
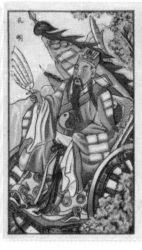

　　諸葛亮，字孔明，少年時父母雙亡，隨叔父隱居躬耕於南陽隆中。劉備三顧茅廬時，諸葛亮提出了著名的《隆中對》，即佔據荊、益二州，聯合孫權，對抗曹操，統一天下的建議。助劉備敗曹操於赤壁之後，使蜀與魏、吳成三國鼎立之勢。劉備死後，諸葛亮續輔佐幼主劉禪掌理國政，先遣鄧艾與東吳修好，後平定南中叛亂。最後上「出師表」北上漢中伐魏，但於第五次北伐途中病死。

12. 小諸葛 龐統

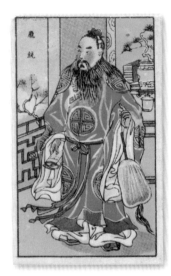

孔明稱臥龍先生，龐統號鳳雛，一龍一鳳共同為劉備的軍師。劉備終能進入西川，北拒曹魏、東抗孫吳，三分天下，龐統之力勸劉備拿下劉璋的益州，功不可沒。惜龐統在與劉備分進合擊入蜀攻取雒城時，在名為落鳳坡之地處遇伏，死於劉璋部將張任的亂箭之下。

回憶小時候，有幾張聽說別人已有但我們始終難找的畫片讓我朝思暮想，這張6號龐統就是其中之一，因為它是1-10號中最難找的，發行早期時非常難收集（1952年次的舒國治也曾於1994年在中國時報發表一篇名為「一個七十年代青年回看搖滾」的文章中提到），直到發行後期（估計是在民國55年台北國際商展之後）才大量釋出。此時看到這張，心中澎湃依然。

13.郭嘉

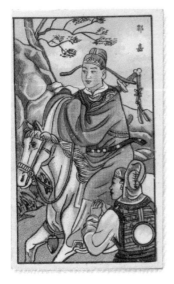

　　郭嘉之於曹操，相較於劉備身旁的諸葛亮是毫不遜色的，惜少年英雄，英年早逝。最早投效於袁紹，後來覺得袁紹非可依靠的領袖乃離開袁紹，在曹操謀士荀彧的推薦下投入曹操的陣營。曹操在與郭嘉討論天下大事後說：「令我成就大業的人，必定是這個人。」而郭嘉亦認為曹操就是他所要追隨的主公，幾乎曹操每次出征郭嘉都是隨從在側，提供智謀。先在是否攻打呂布的決定上準確地分析預判袁紹不會趁機，曹操因而放心出兵攻打並消滅呂布，又在與袁紹的官渡之戰前向曹操分析所謂的十勝十敗論，令曹操信心大增終於以寡擊眾。他更在

曹操擔心孫策之時，而預知孫策終將死於匹夫之手，果真孫策於輕騎狩獵之時，中了仇家所養食客之埋伏而死。

曹操在赤壁之戰大敗時曾嘆：「若郭嘉未死，必定不會這般下場。毛澤東也很喜歡郭嘉的多謀善斷。」

14.荀攸

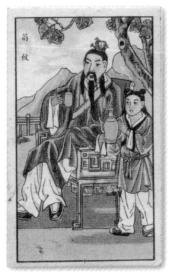

　　也是曹操倚重的謀士。曹操與呂布對峙於下邳之時，荀攸與郭嘉力勸曹操堅持，終於以水攻打敗並生擒了呂布。後來隨曹操征孫權，死於途中。

15.張昭

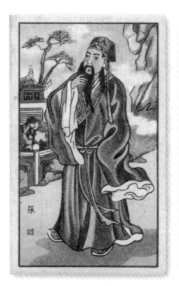

　　原爲孫策的謀士。孫策死後繼續爲孫權效命。赤壁之戰前，孫權在滿朝文武意見不一的狀況下，以利劍削去案角，決定與劉備聯手對抗曹操，張昭就是力主投降於曹操的主和派。

16.陸遜 身高八尺的美男子

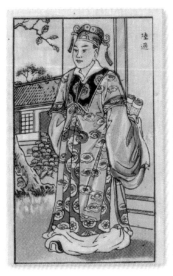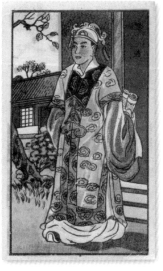

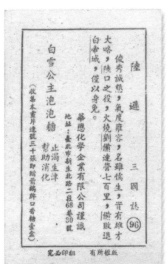

白雪公主泡泡糖

（收集本畫片連號三十張即贈當省橋牌口香糖壹盒）

陸遜 三國誌 96

俊秀誠懇，氣度雍容，名雖儒生，實有雄才大略，陸口之役，火燒劉備連營七百里，備敗退白帝城，僅以身免。

華懋化學企業有限公司謹識
地址：臺北市新生北路二段68巷30號

寬之印組 有所根版 止渴生津 幫助消化

在周瑜、魯肅死後，與呂蒙一文一武，為孫權手下主要策士，曾奇襲荊州後，擒殺關羽。後來在夷陵之戰更以火攻大敗劉備，劉備自此不起。也於石亭之戰大敗曹軍。陸遜的次子陸抗更是東吳末期最重要的名將。

17.關公夜讀春秋 忠義的化身

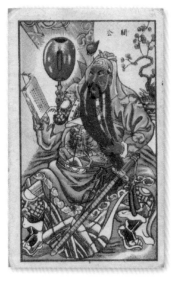

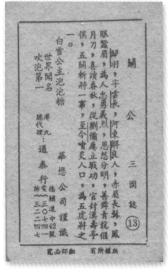

　　早年參與討伐黃巾之亂時與劉備、張飛義結金蘭，劉備初受袁術及呂布夾攻時與劉備投靠曹操，後來劉備反曹，關羽於戰役中被曹操所俘，受曹厚禮待之而降曹，並幫助曹操大敗袁紹大將顏良，但關羽身在曹營心在漢，仍然回到劉備陣營之中。後來曹孫聯合攻打荊州，孫權派呂蒙偷襲，於麥城之戰時被俘不降，與子關平被斬。

　　畫片中關羽夜讀春秋，話說關羽在曹營期間，曹操故意將他與劉備的兩位夫人同室而住而欲觀其行止，但見關公奉二夫人於室內，自己則於院中秉燭夜讀春秋，此令曹操感佩。於次日即另安排後室給兩夫人居住，關羽每日清晨必向兩位嫂嫂請安，但從不跨過進入後室。

18.猛張飛

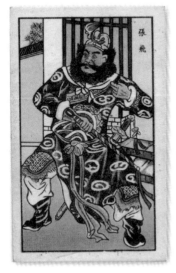

　　早年參與討伐黃巾之亂時與劉備、關羽義結金蘭。雖勇猛但脾氣暴躁，對士兵非常嚴厲，終在與劉備征東吳為關羽報仇時，為叛將所殺。但張飛也惜英雄重英雄，如捉到嚴顏時，嚴顏寧死不屈，張飛敬重其為人，將嚴顏引為上賓，後來嚴顏受感動而歸蜀。

　　張飛使的是蛇茅槍，但畫片中張飛手欲拔鞭，可能是在指三國演義中「張翼德怒鞭督郵」那段。

19.貂蟬拜月　王允獻貂蟬

　　貂蟬早年喪父母，於東漢末年爲司徒王允所收養，國色天香。因不忍看到王允操心奸臣董卓操縱王朝，於是月下焚香祈禱上天。王允於是設下連環計。先暗地裡將貂蟬許配給呂布，再明把貂蟬獻給董卓，以藉呂布剷除董卓，這就是後來三國演義中有名的董太師大鬧鳳儀亭的「鳳儀亭」事件；但貂蟬拜月當晚應爲滿月還是上弦月，畫片顯然考究過。

20.王允巧施連環計

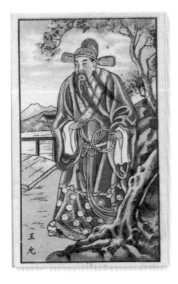

　　連環計為三十六計的第35計，圖片中王允手拿雙環連扣，即是比喻前文所說的王允利用貂蟬以美色同時接近董卓與呂布兩人，再利用機會離間董呂以藉呂布除掉董卓。

21.袁譚與袁尚 袁紹之長子與三子

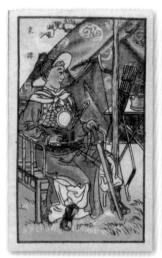

白雪公主泡泡糖
東歐除垢
幫助消化

袁譚 三國誌 37

紹之長子，字顯思，少有惠行，紹死而以少子而廢立，譚不服與之相攻兵，敗援投操而復背操，終為操所殺。

白雪公主泡泡糖
克心印翻 有所權版

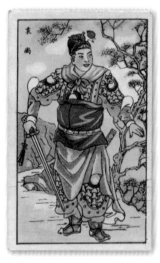

CY223

白雪公主泡泡糖
（請多收集素片向本公司掉換精美贈品）
香噴噴
又好吃
甜蜜蜜
又好玩

袁尚 三國誌 33

袁紹之幼子，字顯甫，儀容俊美，秉性剛武，頗有勇力，但不諳戎機，父卒以幼子嗣位與兄譚相攻兵，後為曹操所敗，僧兄熙共奔遼東，為公孫康所殺。

華德化學企業有限公司謹識
克心印翻 有所權版

袁紹的兒子。紹死後，因繼承問題兄弟鬩牆，與兄弟袁熙等三子均先後被曹操部將曹洪及遼東太守公孫康所殺。

22.陶謙

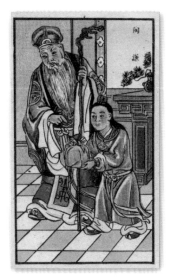

　　徐州刺史，討黃巾之亂有功。董卓死後，與袁術結盟，討伐曹操。後讓徐州給劉備。畫片中的孩兒手捧的印信，應該就是寓指三國演義中陶謙三讓徐州給劉備的故事。

23.吳國最重要的謀士　魯肅

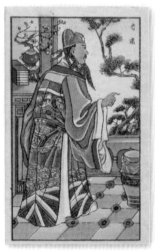 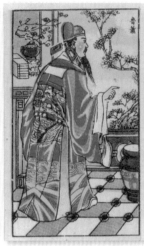

　　魯肅原來在袁術那作官，認識周瑜後一起投奔東吳的孫策。孫權掌權後對他非常器重，曾於榻上私問魯肅：「方今漢室傾危，四方紛擾；孤承父兄餘業，思爲桓（齊桓公）、文（晉文帝）之事，君將何以教我？」，魯肅回曰：「昔漢高祖欲尊事義帝而不獲者，以項羽爲害也。今之曹操可比項羽，將軍何由得爲桓、文乎？肅竊料漢室不可復興，曹操不可卒除。爲將軍計，唯有鼎足江東觀天下之釁。今乘北方多務，剿除黃祖，進伐劉表，竟長江所極而據守之；然後建號帝王，以圖天下；此高祖之業也。」吳國孫權採納了魯肅的這個「榻上策」，及後來蜀國劉備有了孔明的「隆中對」，這才造成了三分天下的三國鼎立局面。

24.黃祖

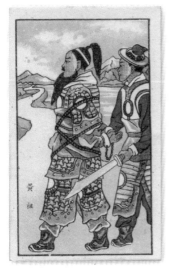

黃祖　三國誌 ⑥

性祖獷急躁，以江夏太守而事劉表，孫堅來攻荊州為黃祖射死，孫權當意復仇，終將其擊敗。後為其部下所殺。

《收集三國誌畫片達號100孫即贈六石電晶體收音機壹個》

央總總經銷：天泰辦館

在管老街100號電話八二三六七五號

華懋公司謹識

究必印翻　有所權版

　　原為荊州牧劉表的部下，亦為江夏太守。孫堅北征劉表時，劉表派黃祖去抵抗孫堅的部隊，黃祖不敵，退入峴山，孫堅乘勝追擊時，中了黃祖的埋兵被流矢所殺。後來孫權終於三伐黃祖而殺了黃祖。

25.彌衡擊鼓罵曹操 三國誌人物中最狂傲的人

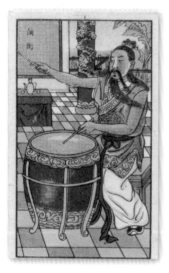

　　狂士彌衡經過好友建安才子孔融的引介給宰相曹操，曹操不滿其高傲，令其爲鼓吏以辱之，彌衡乃藉擊鼓罵曹操。曹操雖未殺他，但他目空一切、傲桀不馴的性格，因回答後來的主子江夏太守黃祖「汝似廟中之神，雖受祭祀，恨無靈驗」，羞辱了黃祖，終就決定了最後被黃祖所殺的命運，而曹操得知此事，評曰：「腐儒舌劍，反自殺矣」。而他的好友孔融也難逃相同的命運，死於曹操之手。(參考三國演義第23回)

26.彭羕

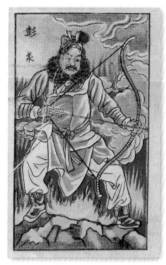

　　由龐統的推薦給劉備，起初表現不錯，但他姿性驕傲，諸葛亮及劉備都不喜歡他，及後來有叛意而被馬超舉發後下獄被殺。

　　這張畫片的難度很高，目前只發現三張，分別只在我、方仁猷先生以及游先生手上。我的這張是老版，更顯珍貴。

27.夏侯淵（但實為夏侯惇拔箭吞眼）

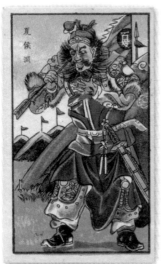

　　夏侯淵為曹操陣營中最重要的將領之一，在定軍山一役被老將黃忠所斬殺。其兄夏侯惇亦為曹操手下一員猛將，在征討呂布之役中，被呂布手下曹性射傷右眼（也有一說是左眼），但其拔箭吞眼並奮力刺死曹性，因而激勵軍心。

　　白雪公主泡泡糖這張畫片背面文字說明是夏侯淵，夏侯淵的太太即是曹操太太丁夫人的妹妹。

28.夏侯霸

　　早年就與其父夏侯淵追隨曹操，於魏明帝曹叡託孤於曹爽和司馬懿後，夏侯霸受曹爽重用，但在司馬懿因不滿曹爽奪權又荒廢朝政於是發動政變奪回政權並諸滅曹爽三代後，逃離投靠蜀漢。

　　有趣的是其族妹（即夏侯淵之姪女）於年少時出城斬柴，被張飛納為夫人，後來張飛的兩個女兒都成為後主劉禪的皇后，而夏侯霸之母是曹操太太丁夫人的妹妹，因此同時成為蜀漢與曹魏皇族的親屬。

29.阿斗即位：劉備的兒子劉禪，小名阿斗

　　劉備死後即帝位，雖平庸無能，但蜀漢江山初在諸葛亮輔佐下，也勉強將維持了近30多年，直到晚年聽信宦官黃皓而將蜀國帶向衰亡。當魏軍司馬昭的部將鄧艾等人打到蜀都成都時，後主聽從譙周的建議開城投降。蜀漢亡國後受封來到魏都洛陽，並「樂不思蜀」的在洛陽度過餘生。

30.孫皓 東吳的最後一個皇帝

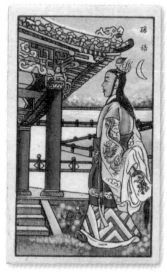

　　孫權的孫子。在位16年，終於在晉武帝司馬炎攻打下投降。降晉後受封來到洛陽，幾年後去世。

31.劉諶 阿斗的第五個兒子

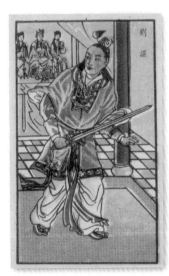

當魏軍打到蜀都成都時，劉諶勸其父力擊，但後主不聽其言反而聽從譙周的建議開城投降，更將其逐出宮，於是他乃來到祖父劉備的廟中痛哭，並在殺死自己的妻兒後自殺而亡，是阿斗的七個兒子中唯一最有骨氣的。畫片中就是畫劉諶在廟中祭拜後，持劍前往殺死自己的妻兒後自殺而亡。

32.大小喬

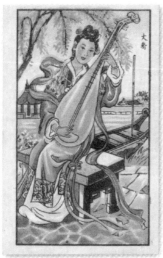

大喬 三國誌 ㉖

喬玄長女，有國色，孫策攻皖，得喬公二女，乃納大喬為妻。

白雪公主泡泡糖
專除口臭
清潔口腔

華懋公司謹識

港九總代理：通泰行
德輔道中42號
電：三二〇四七一

台港總經銷：明泰辦館
軒尼詩道409號
電：七八九四一

完必印翻　有所權版

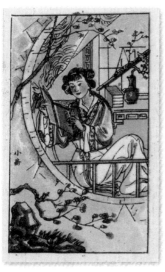

小喬 三國誌 ⑯

喬公次女，天姿國色，孫周瑜為妻。

白雪公主泡泡糖
專除口臭
清潔口腔

華懋公司謹識

港九總代理：通泰行
德輔道中42號
電：三二〇四七一

九龍總經銷：天泰辦館
當吉街100號
電：八二三六七五號

完必印翻　有所權版

三國時期的東吳美女，大喬嫁給孫策，妹妹小喬嫁給周瑜。

雖然在【三國志】裡有關大/小喬的記述很少，但她倆由於是美女，嫁的又都是權傾一時的歷史人物，所以是唐/宋大文學家杜牧的「赤壁」、蘇軾的「念奴嬌」、辛棄疾的「菩薩蠻」等詩詞作品內吟詠的對象。

33.周瑜拔劍為哪端

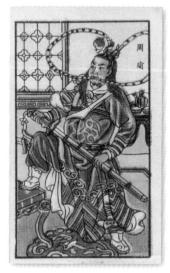
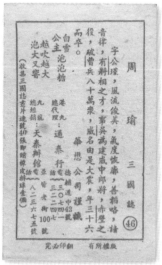

　　蘇東坡【念奴嬌】「遙想公謹當年，小喬初嫁了，」勾勒了三國時代東吳的才子英雄周瑜與佳人美女小喬。赤壁之戰東吳孫權與蜀漢劉備聯手大敗曹魏，三國之勢底定，周瑜的智勇居功厥偉，惜英年早逝。

　　畫片中周瑜咬牙切齒欲拔劍，猜想是寓指「既生瑜，何生亮」的瑜亮情節。

34.斬顏良 誅文醜

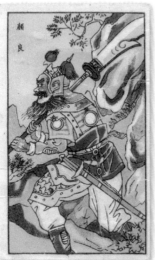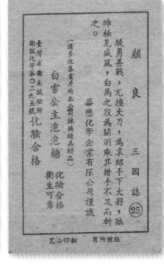

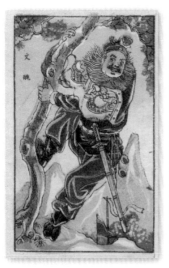

「斬顏良　誅文醜」歷來被作爲關公驍勇善戰的典範。因爲顏良才剛斬過徐晃，文醜也曾跟趙子龍戰的不分勝負；惜顏良戰不過騎赤兔馬使青龍偃月刀的關公，文醜更是被關公輕鬆就解決掉。這兩張畫片顏良使的也是大關刀有些諷刺，文醜攀樹則是不解所指。

35.白衣渡江奇襲關羽，「士別三日，刮目相看」，
　　非復吳下阿蒙的呂蒙

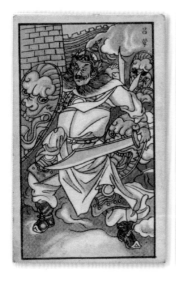

　　呂蒙爲東吳孫權手下非常重要的大將，勇猛而有謀略，在
逍遙津之役與凌統力護孫權與濡須口之戰力退曹操，均有戰
功。其最著名的戰績就是所謂的白衣渡江，將其精兵盡皆埋
伏於小船中，令將士身穿白衣，畫夜皆行，並鬆懈了關公的部
隊，因此在關公退走時斷其退路，而活擒關公父子，進而成功
奪取荊州，但呂蒙也在之後便病死。

　　魯肅曾因呂蒙是武夫出身，時常輕視他，某次造訪呂蒙，
呂蒙置酒接待，酒酣之時，呂蒙提出籌劃對付關羽之策，令

魯肅大為驚佩，對其策均敬而受之，以手撫其背說：「我以前只知你徒有武略，但在今日而言，你已非再是昔日吳下的阿蒙了」，呂蒙便回答：「士別三日，即更刮目相待」。此事在資治通鑒及三國志吳書呂蒙傳均有記載。

36.南中蠻王 孟獲

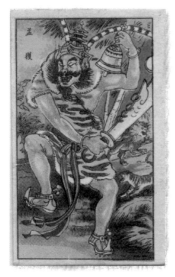

　　劉備死後與益州夷部共同反叛，被諸葛亮七擒七縱後折服。

37.董承衣帶詔書

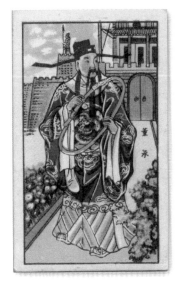

　　董承為漢獻帝董妃的哥哥，因此也叫董國舅。當時曹操總攬政權，挾天子以令諸侯，漢獻帝乃以賜玉帶的方式將討伐曹操的密詔書縫夾於玉帶之內，託董承帶出宮給劉備等人，但後來事跡敗露被曹操所殺。

38.伏皇后密書

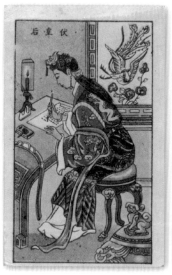

　　董承衣帶詔書事件後，漢獻帝感受曹操的壓力更大，伏皇后乃密書家信給父親伏完，以共商對策，但事跡亦敗露，爲曹操所殺。

39. 常山 趙子龍

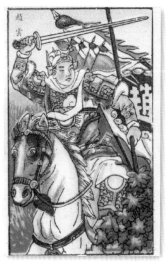

　　長坂坡之戰，劉備匆忙之中留下妻兒逃走，幸賴趙子龍忠心勇猛突破重圍救出阿斗與甘夫人。

40.五虎將之馬超

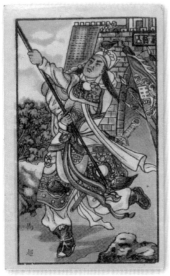

勇猛善戰，初輔助其父馬騰於涼州起兵，後來馬騰被曹操誘至京師殺害，馬超乃領兵攻曹於潼關大戰許褚，後來歸降於劉備。畫片中背景的城門上寫的就是潼關。

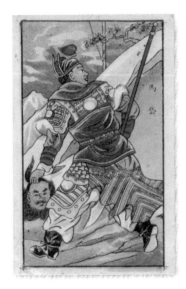

　　馬超的堂弟馬岱，一直跟隨著族兄馬超。諸葛亮死後，魏延與楊儀爭權而被馬岱所殺。此畫片馬岱手提的就是魏延的首級。

42.魏延 劉備的猛將

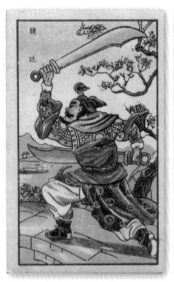

　　先隨劉備入蜀，在取蜀攻略中數有戰功而倍受劉備所賞
識，劉備死後魏延隨諸葛亮北伐，為頭號將領，立下了赫赫戰
功。但因不滿楊儀於諸葛亮死後掌握軍權，乃謀奪取兵權，但
魏延的兵士不願為其效力，軍隊潰敗，楊儀派馬岱追殺魏延，
帶回其首級。

43.王平

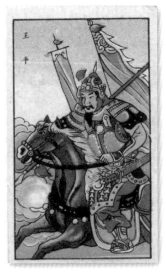

　　本來跟隨曹操，後來曹操撤漢中後投靠劉備。諸葛亮幾次北伐之役王平均扮演重要的角色：第一次北伐馬謖擅離職守為魏將張郃所敗，被諸葛亮依軍法斬首，靠王平守住；第四次北伐更藉高勢射殺了張郃；第五次北伐途中諸葛亮病死，魏延與楊儀爭權，也賴王平動搖魏延軍心而後由馬岱趁勢殺了魏延。惜大字不識，終不能為帥。

44.徐庶母擲硯罵曹操

　　劉備曾在徐庶的獻計下在樊城大敗過曹操。謀士程昱知道徐母在穎州，且知道徐庶非常孝順，乃計獻曹操將徐庶納入曹營。程昱先騙徐母說徐庶已在許昌，特來請徐母前去。徐母到了許昌，不見徐庶，知道被騙。曹操更請徐母寫信去招徐庶，徐母乃大罵曹操奸惡不臣，更拿起硯台，打向曹操。此舉激怒曹操，欲處死徐母，但在程昱的勸阻下，將徐母軟禁，後來又設法取得徐母的書信，假冒她的字跡寫了一封假信召徐庶前來投效曹操，將徐庶騙來。後來徐母見兒子被騙來，深深責罵徐庶不明，並自盡而死。

45.徐庶進曹營 一言不發

　　話說徐庶接到母親的假家書匆匆離開劉備前往曹營。然而，曹操雖然得到了徐庶，徐庶卻從不出謀獻策。一是因為徐庶念於劉備的情義，回到曹營又不是出于本心；二是其回到曹營之後，才知被騙，加上老母更因此而自盡，故而深恨曹操，發誓不為曹操做事，這也就是著名的「徐庶進曹營，一言不發」的典故。

46.甘夫人　劉備的太太　後主劉禪的母親

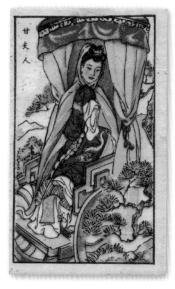

　　劉備的妻子，與其子阿斗曾在亂戰之中被趙雲所救。甘夫
人長得非常漂亮，惜紅顏薄命，22歲就死了。

47.糜夫人投井

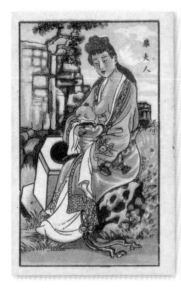

　　長坂坡之戰時，糜夫人保護年幼的劉禪（即阿斗）而傷重，趙雲特前來救援，但糜夫人因不欲拖累趙雲，乃將幼主交給趙子龍後就往身旁的枯井投井自殺。畫片中襁褓之中，正在吸奶的幼兒就是劉禪；但其母非糜夫人，而是甘夫人。

48.何皇后

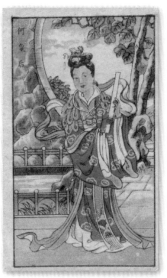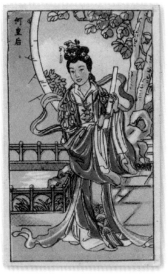

漢獻帝皇后，初得其父之助利用其美色進宮，為獻帝所寵愛，升為貴人，漢獻帝駕崩後，其子即位為少帝，但董卓廢少帝後亦將其毒死。

何　皇　后　　三　國　誌　㊶

後漢少帝之母，陰險善妒，曾就殺獻帝之母王美人，少帝廢後，被遷入永安宮，為董卓所害。

白雪公主泡泡糖

華懋化學企業有限公司謹識
地址臺北市中山北路二段65巷二弄底

牌子老
品質好

翻必印冀　有所權版

49.因雞肋而致死的曹操主簿楊修

　　楊修博學能文，才思過人，卻常恃才放曠，賣弄聰明，且他的才華似乎並未提供有積極的建議和計策，尤其他常故意炫耀那種解讀曹操意念的本領，並影響到曹操的政務，常讓曹操非常惱怒。終於在曹操於漢中之戰與劉備相持不下之時，楊修由當時的口令「雞肋」（食之無肉，棄之可惜）預知曹操處境尷尬而欲撤兵之意，被曹操推出去斬了，罪名是「前後漏洩言教，交關諸侯」。（參考三國演義第72回）

　　與孔融、彌橫相互欣賞，氣味相投，雖才氣過人，惜身在亂世，又不識時務，三人均落得被殺的下場。

50.張松獻出了蜀中地理圖

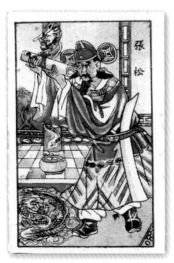

東漢末年，天下大亂，群雄並起，西川益州牧劉璋軟弱無能，時時為漢中張魯所苦，聽信其足智多謀的謀士張松的建議，派張松帶了西川地理圖欲讓曹操興兵攻漢中，以解西川之危。但曹操看張松長得猥瑣，說話又頂撞他，遂拂袖而起，張松乃轉而將蜀中的山川地理圖於回程途中送給了劉備，以藉其力討伐張魯，更進而勸劉備取劉璋而代之，劉備顧念與劉璋為同宗而沒有答應，此時，張松的哥哥太守張肅知道張松已經心向劉備，意圖謀反，擔心被連累；於是，向劉璋檢舉自己的弟弟，張松就被劉璋抓起來斬首；但劉備後來終因張松地理圖的幫助而得到了西川，三分天下就此底定。

白雪公主泡泡糖畫片就將張松畫的猥瑣，但他的行為褒貶的都有。

　　這張全美的畫片是旅居德國的江豐明博士所提供。目前只見過五張，其他四張分別在台北的方仁猷、劉保台、高雄的楊正浩先生以及游先生手中。這張畫片也有左右對稱的兩版。江博士的這張也曾經差一點就是我的。話說2009年我想跟他買這張，他卻說他並不想出售，且他也沒這張的複品；但既然我喜歡，他可以割愛讓給我，但要我也割愛：把我手上所有他所缺的封神榜跟他換。我原先想，這樣我等於挖東牆補西牆而回絕，但後來想想，沒東牆也可接受，因為我有記憶及懷念的主要還是三國誌畫片，所以後來念頭一轉，又再跟他提議將我那時所有的86張封神榜跟他換他所有的95張三國誌，這樣我就有很多張三國誌畫片複品可來比對版本，而他也將有很多張封神榜複品可來比對版本，而且他的90張封神榜將會是目前所知的第一名，但這次換他不願意了！但經過2010年7月我向阿辛買到紅樓夢及西遊記後，我已想四套都收藏了，現在我也不願意用換的了。

51.善使長槍的張繡與張繡嬸　鄒氏

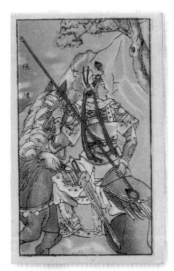

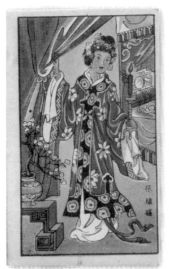

原來跟族伯張濟為董卓效力，後與張濟攻打荊州為劉表所敗，張濟戰死，但劉表卻接納了張繡並令其鎮守宛城。後來降於前來攻打宛城的曹操。但由於曹操見到張繡的伯母－張濟之寡妻，即張繡嬸生的貌美，乃將之納為妾室。張繡因此生恨，於是襲擊曹操，並殺了曹操的長子曹昂與大將典韋，亦殺了鄒氏。此故事即為京劇的「戰宛城」或「張繡刺嬸」。

52.曹丕 三國時曹魏的開國皇帝 魏文帝

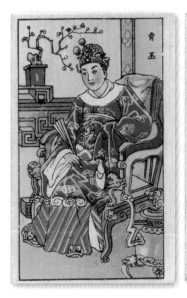

　　曹操逝世後由其子曹丕繼任丞相、魏王，同年曹丕更逼迫漢獻帝禪讓登基，以魏代漢正式成為曹魏的開國皇帝。稱帝後因其弟曹植曾與其爭王儲的位子而備受迫害，最為後人流傳的軼事就是他曾命令曹植七步之內成詩，否則問罪，曹植才思敏捷，以「煮豆燃豆萁，豆在釜中泣。本是同根生，相煎何太急」一詩回應而逃過一劫，即著名的《七步詩》故事。

53.曹植(但畫的是曹沖稱象)

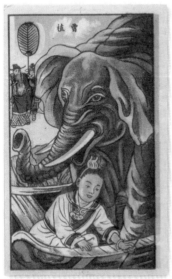

　　曹操的寶貝兒子，與孔融並被稱為三國神童，五、六歲的時候，孫權曾送給曹操一頭大象，曹操想知道大象的重量，問遍了手下的人，都想不出稱象之法。曹沖把大象放進船裡，記錄水位的位置，再牽出大象，將石塊往船上裝，直到水位到達原先記錄的位置；由總計石塊的重量即可知道大象的重量。但白雪公主泡泡糖這張畫片畫的是曹沖稱象，背面文字卻描寫的是曹植。

54. 曹爽

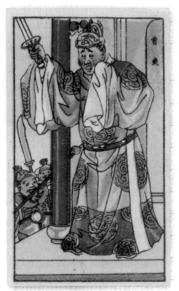

其父曹真係曹操的族子，官至大將軍、大司馬，魏明帝曹叡死前特託其與司馬懿共同輔佐幼帝曹芳，成為曹叡的託孤重臣之一。但之後與司馬懿不和，肆意弄政，排擠司馬懿，司馬懿於是稱病迴避曹爽，更故意裝作衰老病重，但其實暗中謀奪兵權，曹爽信以為真，更沒有戒心。在與幼帝曹芳往高平陵拜祭魏明帝時，司馬懿在洛陽發動政變，稱曹爽意圖篡位，奉太后意旨罷廢曹爽，曹爽雖隨後與曹芳一起投降但還是被司馬懿屠滅三族。

55.陳宮 捉放曹

白雪公主泡泡糖 牌子最老 品質最好

陳宮

東郡人，本為中牟縣令，隨曹操出奔避難至呂伯奢家，操因多疑，竟誤殺伯奢全家老少，宮恥操之為人，乃棄夜棄他往。

三國誌 73

華懋化學企業有限公司謹識。

寬太印刷 有所權版

　　捉放曹，指的是捉住曹操後又將其放掉。曹操在刺殺董卓未成後逃走，但被抓回，但曹操用言語打動了縣令陳宮，唆使陳宮棄官與他一同逃走。逃亡途中遇到了曹操父執故友呂伯奢，呂乃盛邀曹、陳二人至家中並款待之。向來疑心重重的曹操在呂家聽到磨菜刀的聲音，誤以為呂想殺他，便先動手殺了呂氏全家，並逃走。陳宮目睹此景，乃於逃離呂家夜宿外店之時，趁曹操熟睡，獨自離曹而去。

　　陳宮後來在曹操與呂布的下邳之戰被曹操所俘後不降而被殺。

56.洛神美女 甄洛

與大小喬同爲三國中傾國傾城的美女，迷倒曹操父子三人，也是曹植著名「洛神賦」中思念的對象，爲曹丕的元配；但曹丕即帝位後未將其立爲皇后並失寵，而被曹丕賜死。但甄氏之子曹叡長大後繼承曹丕爲魏明帝。

右邊這張畫片誤植甄氏爲魏氏，應爲過度版。

57.呂布轅門射戟

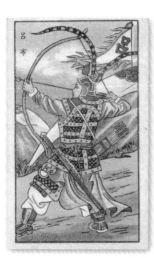
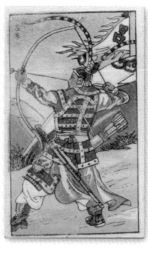

呂布

三國志

⑦76

字奉先，風流倜儻，武藝超群，有萬夫不當之勇，惟生性賜紿，反覆無常，初計殺丁原，後父董卓，官封溫侯，以子紹嫂與王允合謀誅卓，此後轉戰南北無往不利，惜有勇無謀，終為曹操所敗，賜縊身亡。

（收集本廠片迄戰五十張即贈送先21號自來水墨畫盒。）

藝珍化學企業有限公司謹織

地址中華民國臺灣省臺北市松江路七號

貨品印發　有所模版

　　話說袁術派大將紀靈（曾與關公大戰30回合不分勝負）攻打時在小沛的劉備，但劉備與袁術皆希望得到在徐州的呂布的協助，呂布左右為難，於是呂布備宴請紀靈與劉備來調解。於宴中，紀靈不買呂布的帳，呂布乃說：「我把戟插到轅門外一百五十步遠，如果我一箭射川入戟刃上的空間，你們雙方就請個自收兵；如果我射不中，請自便。只見呂布取出弓箭，搭箭拉弦，嗖的一聲，那箭不偏不倚，正中戟刃上的空間。」

　　呂布初發跡稱雄於兗州，為曹操所敗，逐劉備佔據徐州，但終後來在下邳之戰被曹操所殺。

58.呂布妻 嚴氏

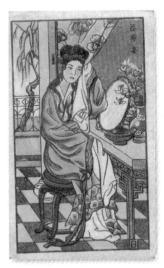

　　在曹操前來下邳攻打呂布時，因呂布妻對於呂布的重要謀士陳宮不信任進而影響呂布的應戰方式，終於呂布爲曹操所敗。

59.諸葛均 諸葛亮之弟

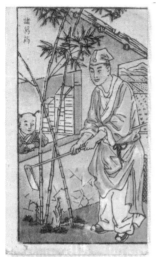

　　諸葛亮在答應輔佐劉備後，曾囑付其弟諸葛均說：「吾受劉皇叔三顧之恩，不容不出。汝可躬耕於此，勿得荒蕪田畝。待我功成之日，即當歸隱。」

60.太史慈(非太使慈)

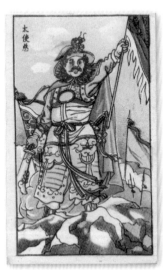

三國早期的人物，曾追隨孔融討伐黃巾，後納於孫策。勇猛無敵，尤其神箭功夫三國之中僅呂布可比，盡義守信，評價很高，惜早逝。

這張畫片也是小有難度。

61.劉備送禮給喬國老　吳國太甘露寺看新郎

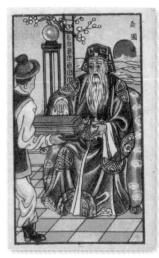

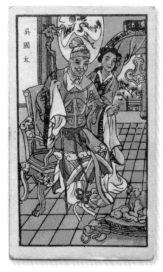

當孫權與周瑜欲以孫權之妹為誘餌，嫁給劉備，邀劉備前往，好把劉備借去的荊州索回，但此計被諸葛亮識破。劉備一到江東，先去送禮給喬國老，喬國老就去給孫權之母吳國太道喜，並主張真的招劉備為婿。就這樣，吳國太在甘露寺為其女（即孫權之妹孫夫人）相親，使劉備真正娶了孫夫人。

白雪公主泡泡糖三國誌畫片1號是吳國太，絕大部份小時候有玩過白雪公主泡泡糖三國誌畫片的人幾乎都記得；但是為何吳國太是1號，我長大後才非常好奇。民國20-30年代香煙畫片三國誌人物系列非常受歡迎，其中又以中國南洋兄弟煙草公司及英美煙草公司(British American Tobacco Company)所發行的最受歡迎，他們的1號都是漢獻帝，且在其全套各為144張及150張的三國誌人物畫片中也沒有一張是吳國太。大家都知道漢獻帝是漢朝末年最後的皇帝，三國誌就是從漢獻帝開始說起，那吳國太是誰？誰是吳國太？白雪公主泡泡糖三國誌畫片1號背面給了答案：文曰：「孫權之母……權即位後乃尊稱為國太」。換言之，她是孫權（4號）、孫策（64號）、和孫夫人（30號）的母親，也就是孫堅（55號）的太太。第一號絕對不是隨意給的，我大膽的猜想吳國太能被選為1號，絕對是因為白雪公主泡泡糖的創辦人姓吳，又是浙江人，也是地屬江南吳國之地，因此吳國的國太自然能得此殊榮，真是太有趣了，這算不算內舉不避親呀？

62.女中豪傑孫夫人

　　孫夫人（孫尚香）乃孫權之妹，雖爲女流之輩，但武功高強。話說赤壁之戰後劉備向孫權借到了荆州，後來孫權將其嫁給劉備想進而取回荆州，結果弄巧成拙，不但沒得到荆州，反而被劉備娶走妹妹，並且又折損了兵將。俗諺：「賠了夫人又折兵」指的就是這回事。

　　2008年賣座的電影赤壁之戰(吳宇森導演)我喜歡的小燕子(還珠格格趙薇)，演的角色就是孫夫人。

63. 孫乾

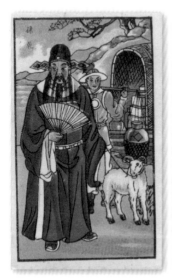

　　蜀漢的老臣。劉備聯袁紹以抗曹操，又於敗於曹操後投靠
劉表等，均是派孫乾出使而達成。

64.簡雍

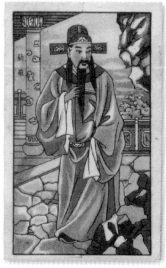

　　從劉備討黃巾之亂即跟著劉備，與孫乾、糜竺同為為蜀漢的老臣。專為說客，曾成功說使劉璋降。

65.文聘

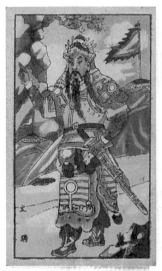

　　原仕於荊州牧劉表，劉表死後與劉表子降於曹操。赤壁之戰後，曹操命其為江夏太守以拒東吳達數十年，曾堅守石陽後破孫權大軍。

　　這張畫片是劉保台先生提供，實際的畫片僅見兩張，另一張在台北的方仁猷先生手上，是一張很難找的絕牌。

66.赤壁之戰中曹操的水軍都督

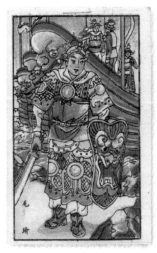

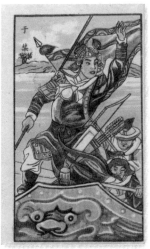

　　赤壁之戰之戰前，曹操因為中了周瑜的反間計，誤殺了水軍都督蔡瑁與張允，而由毛玠與于禁取代。赤壁之戰，毛玠與于禁統兵不當，送掉了百萬曹操水軍性命。

67.百騎夜劫魏營的猛將甘寧

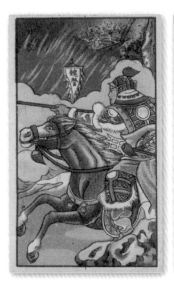

甘寧

字興霸，有膂力，挾計謀，勇猛好殺，並通史書，尤以臨陣驍勇，敏建奇功，時人威橋江左虎臣。

三國誌 85

華德化學企業有限公司謹識

完成印刷 有所權版

　　早年投靠劉表的部下江夏太守黃祖，並曾在東吳軍來犯時，協助黃祖撤退並殺死了東吳孫策的大將凌操（即凌統之父），可惜終不受黃祖的重用而離開黃祖投靠東吳。

　　當曹操知道孫權在濡須，將欲興兵進攻合淝，於是增兵前往。孫權知道後即備兵在濡須口埋伏並欲奇襲之，先由凌統領兵三千遭遇曹將張遼不分勝負，甘寧得知此事後便自告奮勇，於半夜時分引精銳百騎夜劫魏營而聲名大噪，這次突襲大振吳軍士氣，扭轉了逍遙津失利的影響。

68.凌統

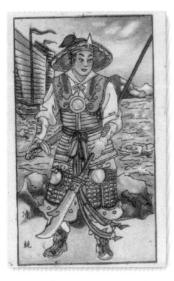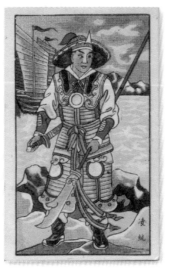

　　爲孫權左右重要的將領。在逍遙津之戰，孫權幸得凌統親率三百騎衝入重圍將其救出，才倖免於難。其與甘寧的殺父之仇，也在後來因爲凌統在濡須戰役中爲甘寧所救，終而化解彼此心結，而成爲莫逆之交。

69.韓當

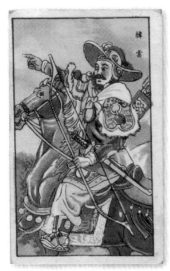 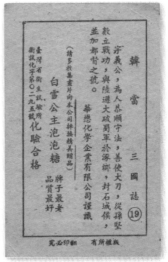

　　東吳將領，爲孫氏三代元勳。重要的赤壁之戰、呂蒙偷襲南郡、夷陵之戰等均有參與，曹將曹眞攻打南郡時，賴其保守東南。

70.周泰

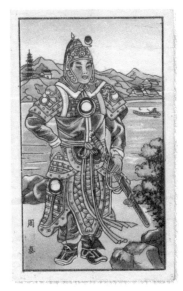 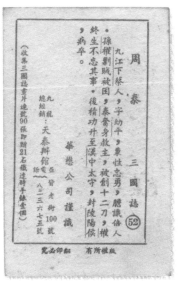

東吳將領。先於孫權受到山賊攻擊時，負傷護主有功，後隨孫權討伐黃祖，又在濡須口之役力退曹軍。

71.黃蓋

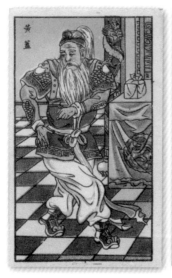

　　東吳老將，曾追隨孫堅、孫策及孫權。赤壁之戰，黃蓋提出火攻戰術，並親往詐降，但為得到曹操的信任，周瑜與黃蓋決定使用苦肉計，在軍事會議上黃蓋假裝與周瑜意見不和，甚至出言不遜。於是周瑜大怒,下令將黃蓋斬首，眾將苦苦求情，周瑜便將黃蓋處以杖刑打得黃蓋臥床不起，這也正是演給向周瑜詐降的蔡中蔡和看的，再由闞澤為黃蓋獻上詐降書，此時蔡中蔡和又恰好將這一假情報傳回了曹營，曹操因此就相信並聽從黃蓋的建議，把戰船用鐵索連結起來，最終導致在戰爭中大敗。這就是有名的周瑜打黃蓋的故事。

72.闞澤手上的詐降書

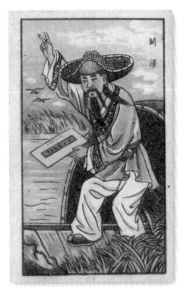

　　孫權重用的文人賢臣。赤壁之戰前，曹操與孫權/劉備的聯軍對峙多日，老將黃蓋乃向周瑜獻苦肉計，又使闞澤喬裝成漁夫至曹操處獻詐降書。

　　夷陵之戰爆發之前，闞澤向孫權力薦陸遜為帥，大敗劉備。孫權稱帝後，以闞澤為尚書。

73.徐氏設宴爲亡夫孫翊報仇

　　徐氏爲孫堅第三個兒子孫翊的妻子。孫翊原爲丹陽太守，但性剛烈好酒並醉後鞭責下屬，下屬嬀覽與戴員乃設計暗殺了孫翊，嬀覽並看上徐氏的美貌而欲佔爲己有，徐氏乃虛與委蛇實暗中聯絡孫翊的心腹舊將孫高、傅嬰二人。一日徐氏邀約嬀覽入府設席宴飲，趁其醉時由埋伏府內的孫、傅二人斬殺，旋續邀戴員入府，亦由孫高、傅嬰二人將之斬殺，終於替亡夫報了仇，徐氏並重穿孝服，將嬀覽、戴員首級，祭于孫翊靈前。

　　這張畫片的背面文字誤植徐氏爲韓當之妻。

74.許褚 誰都想要的貼身護衛

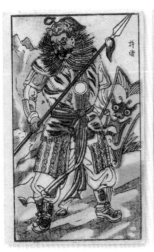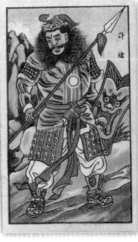

　　身長八尺，腰大十圍，容貌雄毅，勇力絕人，為曹操身旁猛將。曾任前鋒隨曹操征討張繡。在與馬超大戰潼關時，幸賴許褚護駕，曹操乃能脫身，此後常隨伺在曹操身旁，曹操死後許褚更得曹丕信任，統領禁兵。【三國志魏書】曾評價許褚與典韋，猶漢之樊噲也。

75.張遼

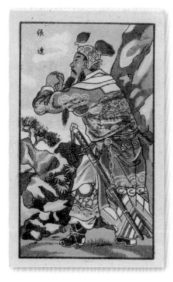

　　蜀漢有所謂的五虎將，曹魏也有所謂的五子良將，張遼就是其中之一（另四人為樂進、于禁、張郃、徐晃）。張遼原屬丁原、呂布部將，後投曹操麾下，自此南征北討，勇猛善戰，甚為曹操所器重。合肥之戰，以寡敵眾，殺出重圍並大敗孫吳大軍而威震東吳。

76. 關興

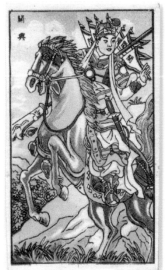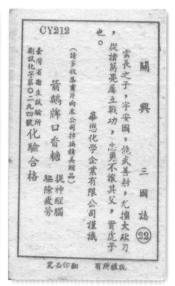

關羽之子，也是關平的哥哥。

77.站在關聖帝君像身旁的兩人：關公之子關平及周倉

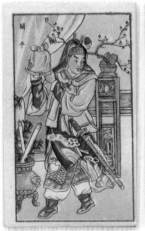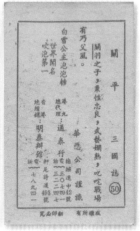

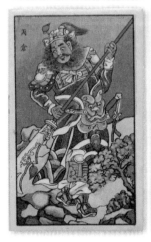

　　關平為關羽之子，與關羽同時遇害。周倉為關羽貼身護衛，在周倉得知關羽遇害後，便自刎而死。周倉其人不見於【三國志】，為【三國演義】杜撰之人，曾在關羽鎮守荊州時力戰曹將龐德。

78.搞垮蜀漢的宦官 黃皓：看看他便佞的嘴臉

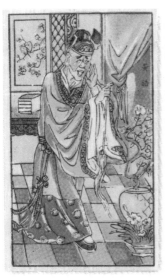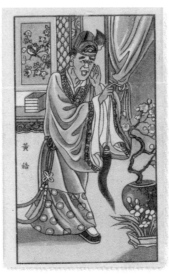

　　當姜維在前線與曹魏大將鄧艾作戰時，奏請後主派遣精兵鎮守要地，後主卻聽信宦官黃皓的讒言，每日飲宴歡樂，更開成都城投降於曹魏。

79.神醫 華陀

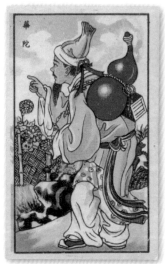

神醫，家喻戶曉的人物。曾為曹操治頭痛，但不想長待在宮內而不為曹操所容，而被曹殺死。

80. 吉平

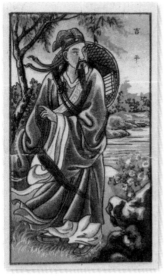

本爲漢朝的太醫，協助漢獻帝與國舅董承共謀除去曹操，欲藉
前去給曹操治病時下毒，但卻因事機不密而被曹操得知，吉平
被擒並被曹操施以酷刑以得知主使者，但吉平終不屈而撞階自
盡。

81.神仙于吉

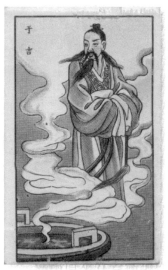

　　東漢末期的道士，通曉法術，在吳郡會稽一帶以符水爲百姓治病，十分靈驗，人稱于神仙。但孫策素不信邪，認爲他妖言惑眾，於是把于吉斬首。不料，半夜風雨大作，屍首不翼而飛。孫母很擔心，於是在玉清觀內設醮，並命孫策前去拜禱，孫策礙於母命難違而勉強答應，來到香爐前突然香爐煙起不散，于吉現於煙上，孫策欲以劍斬之而不得。爾後于吉陰魂更是常常出現，搞的孫策心神不寧。一日孫策攬鏡自照，赫然看到于吉現身於鏡子裡。孫策嚇得舊創復發，昏倒在地，不久便死了。

82.劉琦

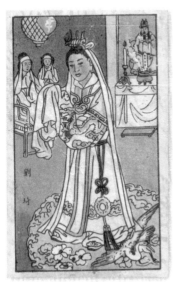

　　荊州牧劉表的長子，但得知後母蔡夫人較喜愛劉琮並欲加害之而求助於諸葛亮，後來江夏太守黃祖戰死，劉琦設法向父親求得江夏太守之職。成功逃過了後母和蔡瑁的陷害。劉表臨終時，劉琦欲見父王最後一面但被蔡瑁及劉琮阻擋而不得見。

83.蔡夫人隔屏聽密語 蔡瑁的姊姊蔡夫人

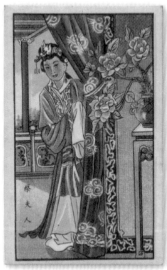

蔡夫人 三國誌 94

劉表後妻。平日甚忌劉備，每逢其夫與玄德共商國事，伊必隔屏竊聽。

白雪公主泡泡糖 潔齒除垢 永保健康

華懋化學企業有限公司謹識

翻必印盜 有所權版

劉表的妻子。劉表死後，與其弟蔡瑁共同排擠劉琦。

　　畫片中蔡夫人隔屏聽密語說的是一日劉表請劉備至荊州做客，席間劉表向劉備說出陳氏所生之長子劉琦雖貌似己但懦弱不足立事，幼子蔡氏所生之劉琮聰明，但如廢長立幼又違禮法且擔心蔡氏攬權，心中委決不下。劉備聞言則勸其不可廢長立幼，如擔心蔡氏則可慢慢減少其權，但哪知蔡夫人有偷聽的壞習慣，每每躲在屏風後偷聽，這次也是，於是心中更恨劉備，乃與其弟蔡瑁商量除去劉備。劉備幸賴趙雲相救，才得以脫困。

84.老將嚴顏

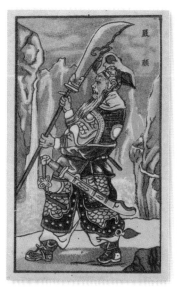

　　嚴顏原爲劉璋部將，江州一役爲張飛所俘，但寧死不降，更說寧爲斷頭將軍而面不改色，張飛爲其氣節感動而不殺之，轉而奉爲上賓，後來嚴顏終於投效到劉備麾下。文天祥在正氣歌內所歌頌的「爲嚴將軍頭」指的就是嚴顏。

85.黃忠百步穿楊

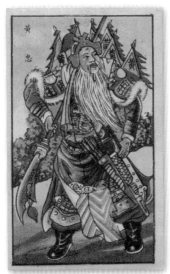
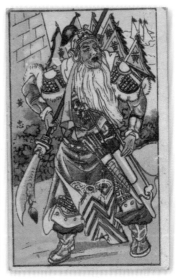

最早在荊州劉表麾下任職，後投效劉備。在「定軍山」一役，孔明故意嫌黃忠太老，以激將法刺激黃忠，黃忠乃請纓披掛上陣，表現神勇，斬了定軍山的守將夏侯淵。與關羽、張飛、趙云、馬超等同列五虎將。其百步穿楊的神箭在三國中與呂布、太史慈齊名。

86.韓德

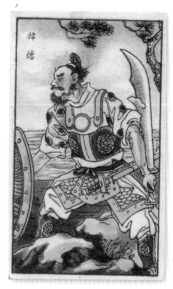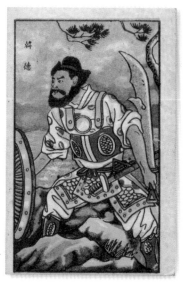

魏國的西涼大將，有四子，皆弓馬過人。但在鳳鳴山一役，與四子皆被趙雲所殺。但韓德是三國演義的人物，三國志正史查無此人。

白雪公主泡泡糖的畫片版本有一些修改。或是配色、或是畫片人名的位置/書寫方式、或是背景稍有不同。這張韓德差別是最大的。

韓德 三國誌 ㊹

西涼人，善使大刀，有萬夫不當之勇，臨陣屢立戰功，為趙雲所殺。

箭鵰牌口香糖

華懋化學企業有限公司謹識

地址：臺北市新生北路二段68巷30號

提神醒腦 驅除疲勞成分

（敝廠畫片遠就八十張附派克51型自來水筆壹支）

翻必印盜 版權有所

87.龐德

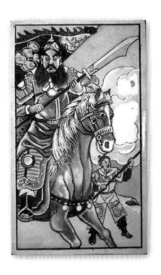

原先為馬超的部下，勇猛善戰，隨馬超投效漢中的張魯，後來馬超因受張魯部將排擠而轉投劉備，龐德卻追隨張魯，後來曹操攻佔漢中，張魯投降，龐德也跟著歸順曹操。於樊城之戰隨曹仁戰關羽，為關羽所擒並勸其降，但他不降反罵關羽乃被關羽所殺。後其子龐會隨鄧艾、鍾會伐蜀，蜀亡後便將關氏後代盡殺，令關羽一脈盡斷。

這張畫片是吳女士提供的原圖，實際的畫片目前可能只有台北的游先生手上有。

88.王朗

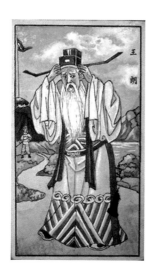

　　曉經籍，儒雅多才。早年受陶謙提拔，當到會稽太守，為孫策所敗。後來受到曹操上表徵召，投效曹營。協助曹操晉升魏王及逼迫漢獻帝禪讓帝位給曹丕。孫女嫁給司馬昭，為西晉開國皇帝之母。在【三國演義】王朗於諸葛亮北伐時，與諸葛亮在陣前對罵，落馬而摔死。

　　這張畫片是吳女士提供的原圖，實際的畫片目前所知沒有人有。

89.神秘難考證的左慈道人

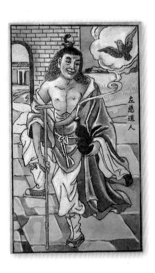

　　三國志裡沒人聽過左慈道人這號若有似無的神仙人物，但出現在三國演義「左慈戲曹」那段，在白雪公主泡泡糖三國誌畫片中，這張畫片也是最謎樣難找尋的絕牌人物。要換腳踏車這張是最關鍵了。

　　上圖這張是吳女士提供的原圖，畫的就是在三國演義中描述左慈道人是瞎了一個眼且瘸了一條腿，其貌不揚的模樣。畫片中葫蘆跑出一隻白鳩就是寫「左慈戲曹」其中左慈能藏身變形的那段故事。

90.司馬懿 曹魏四世三代的輔政大臣，西晉王朝的奠基者

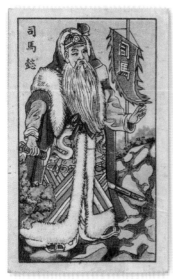
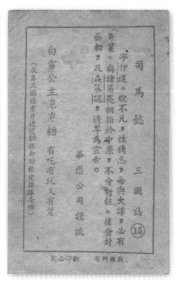

　　魏國的大軍事家，也可說是曹操的翻版。曾兩度親自率兵抗擊諸葛亮之北伐，穩定了關中，更出兵東征遼東滅了公孫度之孫燕王公孫淵。曹操稱封魏王後，以司馬懿續佐助曹丕。曹丕臨終時，令司馬懿與曹真等為輔政大臣，輔佐魏明帝曹叡。明帝死後曹芳繼位，司馬懿遭到曹爽排擠，司馬懿趁曹爽陪曹芳離洛陽至高平陵掃墳，起兵政變殺了曹爽並控制魏京。自此曹魏軍權政權落入司馬氏手中，並為後來的晉朝打下基礎。司馬懿病死後，司馬懿次子司馬昭之子司馬炎稱帝，建立西晉，追尊司馬懿為高祖宣帝。

　　這張司馬懿是很難收集到的一張，比6號龐統難上一級。

91.司馬師

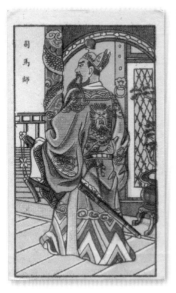 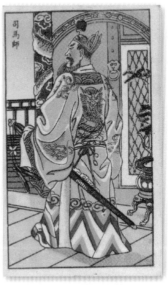

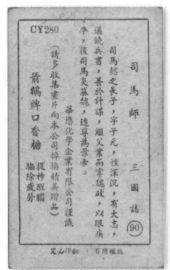

司馬懿的長子，司馬昭的哥哥。司馬懿死後執掌魏國軍政大權，因病死後由其弟司馬昭執掌魏國軍政大權。

92.結束三國，一統天下的晉武帝 司馬炎

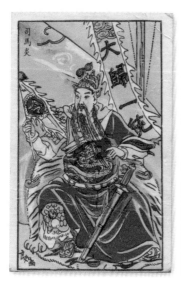

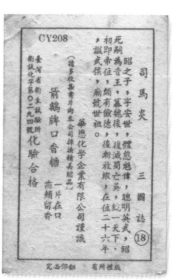

其父爲司馬昭，祖父爲晉高祖。在司馬昭死後繼承其父晉
王的爵位，隔年逼當時的魏元帝禪讓，即帝位並改國號爲晉。
13年後伐吳，孫皓（孫權之孫）投降，於是結束三國。

白雪公主泡泡糖的這張老版司馬炎畫的好。畫中有史，司
馬炎手執令旗，身後的旗幟上書寫的「大歸一統」即表示三國
時代的正式結束。畫中亦有玄機，畫片左下角的「良知畫」是
白雪公主泡泡糖400張畫片中唯一有畫片畫家的蛛絲馬跡，僅見
於老版，新版就沒有了。

you never know

　　封神榜93號五月榴花神是張小絕牌，我獲得的經過卻是相當幸運。事情經過是這樣：幾年前我有一天經過一家也在賓王大飯店二樓郵幣商場常去逛的舊貨店，那張93號封神榜畫片就夾在店家裡面陳列櫃的玻璃窗上，店主說這張畫片是在收到的一本舊書中內發現的，當然當時我跟他都不知那張是否稀少，等我買回去比對之後才知道是我所缺少的，但後來我問方先生，發現他也沒有這張，才覺得這張珍貴！這種經驗，有些人可能也有，確實是很幸運的。（後來得知江先生及游先生也有這張，所以它雖可能少，只能稱是小絕牌）

　　我自從於2002年又開始擁有白雪公主泡泡糖畫片之後，雖然汲汲營營四處尋找所缺的畫片，但始終沒有什麼突破的進展，誰會料到在2010年1月18號，Yahoo拍賣的「愛國大戲院」店裡突然出現拍賣近200張白雪公主泡泡糖畫片，雖然其中均無絕牌，但這批愛國大戲院拍賣白雪公主泡泡糖畫片的品相是出奇的好，幾乎全是未使用品相的老版，真是不可思議。每張55元起拍，一張一拍，全部

拍出，一共拍得3萬多元，平均一張超過200元。此拍賣共引起6人的關注，決標時間為1月28日。當晚，經過共長達一小時多的廝殺，我有幸搶標到60張。誰知決標隔日，我跟愛國大戲院的阿辛約好面交我標到的60張畫片時，他又給我看另外向同一人再買到的60多張，他說其中有些是跟拍賣中的那些不重覆，我因此又憑記憶向他買了其中的40多張，回來比對後雖無太大的驚奇，但也算有突破，補充了我手上本來就很少的西遊記及紅樓夢畫片。

誰知半年後的2010年7月7日，阿辛又以電子郵件告知，他向原來的賣家又新收購到一批共300多張且沒有重覆。天呀！這更是太令我喜出望外了，我當時因為出國在即，決標之日不在台灣，所以隔日即以最快的速度當面買下了他還未上網拍賣的一些畫片。吃了這個大補帖，我頓時功力大增，原想放棄的紅樓夢及西遊記也因此名列前茅，各有94及93張了；且封神榜也由原來的86張增為88張。美中不足的是，阿辛這次收到的300多張畫片裡面並沒有我所缺少的三國誌畫片。

也由於我此次的收獲，對於白雪公主泡泡糖的紅樓夢與西遊記的絕牌了解有了很大的幫助：紅樓夢的絕牌號已由先前所知的10幾張減少為6張。至於西遊記未見的絕牌

也由先前所知的10幾張驟減為7張。想必這目前已60多歲的賣家當初是非常用心的，阿辛告訴我，這賣家小時候家裡是開雜貨店的。

2010年7月初，愛國大戲院的阿辛的yahoo拍賣期間，我好不容易終於聯絡到51年次的游先生（在此半年之前，1月28日的那場拍賣，就主要是他跟我鷸蚌相爭，互不相讓而讓賣家佔盡了便宜）。游先生告訴我說原來就喜歡收藏童玩，是在偶然的機緣下，一次大量買到三國誌和封神榜的畫片600多張，其中三國誌有97張，封神榜也有92張，我也這才知道他竟然擁有三國誌重要的稀少絕牌84號龐德，及封神榜重要的6號雲中子。這兩張目前也只有游先生有。

版別的趣味與精益求精，
一改再改的畫片

　　由於當時白雪公主泡泡糖實在太熱賣了，又持續了好多年，因此同一號人物在印刷上也有不同版（字體不同，圖案也有小差別，印刷/紙質也不同）。大致上可粗分為早/中/晚三時期。早期紙質好，質純白且較厚重；後期則偏黃且紙質較雜；最早期印的紙張也略大，文字說明有關人名或地名左邊沒劃豎直線，每張背面均有贈獎的廣告字句，如：（請多收集畫片掉換精美贈品），背面說明的字是黑色的，近上緣的地方有CYxxx的編號，中前期的也是有CYxxx的編號及贈獎的廣告字句，但字是紅色的，文字說明有關人名或地名左邊開始出現劃豎直線，中後期的版則有改用連續00張可得0000贈品，字也都是紅色，但字的墨色/排版也略有不同，到了後期就沒有CY的編號了，也沒有贈獎的廣告字句。至於CY意思為何，經過我的推敲可能性有二：一是取華懋的英文Cathay前後兩個字母；另一則是取吳女士母親及吳女士的英文名子Cynthia的前兩個字母。

另外有趣的是早期三國誌畫片劉備是10號，曹操是9號；但後來想想曹操是壞蛋，應該給他10號，劉備是好人，給他9號。所以後來版本的劉備是9號而曹操是10號。

也有改正印刷錯誤的，譬如三國誌74號是甄氏，正面寫成魏氏，及封神榜47號正面鄭倫寫成鄭萊；11號貂蟬的背景原為滿月後來修改為上弦月；但77號喬國老的三國誌印成三誌國卻一直沒被改正。也有漏印字的，如封神榜12號姜太公背面漏印了「姜」字而只有「太公」兩字。有的正面的名字寫在左旁，有的卻在右下角或其它的位置，但基本上名字都是直式書寫，只有2張（彌橫及呂蒙）早期版是橫式書寫名字的。也有正/負片的（即左右互置的），如三國誌28號張松及93號于吉，老版的臉面朝右，新版的臉面則是朝左；也有數字無外圓框（如三國誌93號）。西遊記畫片的53號萬聖公主更有兩種截然不同面的設計圖案，此

點可看出發行者的用心，原先是萬聖公主配豬頭駙馬的圖案，後來改成扮相清秀的駙馬，想必是後來想想畫面顯現的圖像與西遊記的記載有些不符，才再修改。凡此等差異更增加了收藏的趣味，收藏過變體郵票的人一定可以體會！（雖然如此，在這四組畫片中，三國誌畫面的修改最多，而其它三組較很少見修改）。另外在封神榜、西遊記、紅樓夢這三組，面框及背框均有大小之分，所以光僅從此就可分爲面大背大、面小背大、面小背小、面小背大等四版類。

　　下圖就是同一個封神榜人物畫片小面版與大面版的例子。

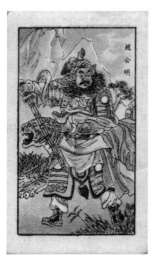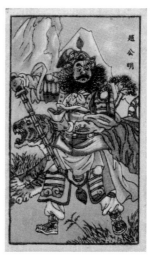

下面由左到右，由上到下，共11圖。前三橫排反映印刷時期先後的版本，可看出白雪公主泡泡糖三國誌畫片的印刷版本之多，由此也可見當時之熱賣情況。第一橫排前三背版都有『請多收集畫片向本公司掉換精美贈品』的字樣，第二橫排四～六背版則是都有『收集本畫片○○張即贈○○○的字樣』，第三橫排七/八背版則無以上具體贈獎之字樣。第四橫排九~十一背版則是有加註香港經銷處字樣的背版。

　　所以，在以集滿連號畫片兌換贈品的幾年中，重要少見的絕牌其被獲得的難度，是遠遠高於後期已不能換獎時期所出的同一號畫片。

　　至於畫片是在哪印刷的呢？這個問題我也有了些答案：2002年9月間，我很幸運地在台北市南京西路一家專賣舊書舊雜誌的小店，碰到了一位賴先生，我常看到他在那和店主喝小酒聊天。據當時59歲的賴 san回憶，說他16歲時（民國48年）就在長安西路的錦昌印刷廠用鋅板以人工套色的半自動印刷機印刷這些畫片，但他對於畫片的內容及稀少性，卻完全沒有概念及印象。

遺漏的三國人物

在三國誌眾多人物之中只選100個，難免滄海遺珠，有所疏漏(民國初年的三國誌香煙畫片就納入了近150個人物)。入選白雪公主泡泡糖的後漢人物有漢獻帝及其夫人伏皇后，國舅董承，奸臣董卓，勇將呂布及其妻，徐州刺史陶謙、北方霸主袁紹及其弟袁術、其子袁譚與袁尚；魏志人物有曹操及他的兒子曹丕、曹植，司馬懿、司馬師、司馬炎等三世，猛將許褚、張遼、夏侯淵、龐德、文聘、王朗，水師毛玠、于禁，軍師郭嘉與荀攸，西涼猛將韓德；蜀志人物有劉備及甘夫人、糜夫人，兒子阿斗、孫子劉諶，荊州牧劉表的長子劉琦、猛將關羽(及子關平、關興)、張飛、馬超及其弟馬岱、趙雲、黃忠、魏延、王平、顏嚴、周倉，智囊孔明與龐統，老臣簡雍與孫乾，投效的張松，宦官黃皓；吳志人物則有吳王孫權及其兄孫策、其妹孫夫人、其父孫堅、其弟媳徐氏、其母吳國太，四大都督周瑜、魯肅、呂蒙、陸遜，猛將太史慈、甘寧、周泰、凌統、韓當，良臣闞澤，部將黃蓋等等。但重要的荊州太守劉表；在「赤壁之戰」電影中，曹操派去游說周

瑜的蔣幹；蜀中無大將，廖化作先鋒的廖化；諸葛亮揮淚斬馬謖的馬謖等重要的三國人物均未列入；另外，三國後期的重要人物也幾乎都未納入，如蜀國最重要文武雙全的姜維、蔣琬、鄧芝；魏國五良將的張郃、徐晃與典韋，名將羊祜，滅蜀漢的鄧艾與鍾會；吳國的重臣諸葛謹/諸葛恪父子，大將軍陸抗等等，在白雪公主泡泡糖畫片上，均未受到吳大老闆的青睞。

談談畫片的畫工

　　400張精美畫片的畫製作是很大的手筆與工程，吳女士在世界周刊的文章內曾述及這些畫片是由一位精於工筆畫，從事廣告畫多年的金姓師傅所繪，可惜始終沒有提及金姓畫家的名字。下圖提供了進一步的資訊，這張是幾百張畫片中唯一一張有畫家屬名的畫片，是我在比對老版畫片時偶然發現的。由圖片左下角可看出這畫家名為「良知」，所以這位可能將一炮而紅，名留千古的金姓畫家的全名為金良知。

　　要單憑小說的描寫來畫出這三國誌裡面上百位英雄好漢，確實是件不簡單的事。由下面幾組畫片之比較即不難看出白雪公主泡泡糖畫片所畫的三國誌人物有些應該是有參考清末民初香煙包所附贈的三國人物畫片。下圖最右邊是英美煙公司出品的，正面構圖最簡單，無人名，但是礦物彩且上金彩，背面有人物簡介；中間的則是中國南洋兄弟煙草公司所推出與英美煙公司一較高下的，正面的人物

物衣飾較繁複且較具背景，加註人名，也是礦物彩且上金彩，但畫片背面無畫片人物的介紹與說明；最左邊的白雪公主泡泡糖畫片正面人物更清楚更具故事性，背面有較詳細的人物介紹及號碼。總之，清末民初香煙畫片的三國人物則多模仿於清朝的人物畫冊，於其中要以上官周的【晚笑堂畫傳】爲主，或是清代吳門杭永年資能氏繪的「肖像全圖三國演義」精美插圖；但相較於古線裝書上的插圖，香煙畫片或白雪公主泡泡糖畫片最大的進展就是由原本是黑白的人物變成了鮮艷的彩色，印製方法也由木刻版進步到石印版再到照相製版。

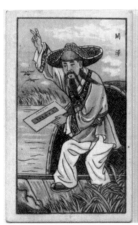

　　古代人物畫家對於人物衣飾及折紋線條的描繪向來講
究，最著名的有北齊曹仲達的「曹衣出水」及唐朝吳道子
的「吳帶當風」。曹仲達所繪的人物衣紋緊密，緊裹著身
體，如剛從水中走出，凸顯出身體的優美線條；吳道子的

筆下人物則袍寬袖廣，衣紋疏簡，如同飄揚於風中，甚具動感，與曹仲達的畫法恰巧相反。

　　清代翰林院編修查慎行將上官周與東晉人物畫家顧愷之相提並論。顧愷之所作人物畫像善用緊勁連綿、循環不斷的筆法，有如春蠶吐絲。查慎行稱譽上官周，即是從其人物衣紋線條流暢、連綿不斷的繪畫筆法。今人鄭振鐸在其所寫的【中國古代版畫史略】一文中曾對上官周的人物畫非常稱讚。

俱樂部成員

有吃過白雪公主泡泡糖的，應該是34年次到52年次的。以我喜歡的三國誌畫片而言，目前我所知道就是台北51年次的游先生及39年次的方仁猷先生收的最好，他們都有97張（比我多2張），方先生還記得小時候自己去白雪公主泡泡糖公司去買大盒的白雪公主泡泡糖（一大盒有60小盒，買大盒則可以打八折）。封神榜則是游先生收的最好，他有93張，排名第一（比我多5張），至於西遊記及紅樓夢目前則是我暫時領先（我各有94及93張）。另原先經由台北昭和町大仙（林士翔）介紹認識的43年次的劉保台先生，他的三國誌也有96張，劉先生是在初二時就收藏至今了。旅居德國，40年次的江豐明先生收的也很不錯（尤其是品相），三國誌畫片有95張，封神榜畫片中也有四張小絕牌是我跟方先生都沒有的，他的畫片也多半是從小時候就一直留到現在，且竟然每次到外地出差都隨身攜帶，堪稱一絕，此外江博士對於封神榜畫片情有獨鍾，小時候更常常臨摩封神榜畫片，也熟讀封神榜。台北永康街巷內「昭和町」賣民俗舊貨的施先生告訴我，他曾在幾年前將一次收到的幾百張白雪公主泡泡糖畫片賣給高雄的楊正浩

先生，2009年2月，我趁有機會南下高雄時，曾約了楊先生在高鐵左營站，看到了這批共約400張的畫片，裡面有些不錯的畫片，所以他應該也是白雪公主泡泡糖畫片的粉絲。還有一位輔仁大學的張光昭教授也是我這掛的懷念者之一，因爲他迄今都能明確指出幾張絕牌的號碼及名字，讓我原來認爲他可能有些東西。我當初是用網路收尋找到他的，他是在名爲【統計薪傳】的統計學術刊物上發表了一篇以統計學來估算要買到第幾盒才會買到所缺的絕牌文章中提到了白雪公主泡泡糖三國誌畫片的幾張絕牌而吸引了我，我們因此碰了幾次面，聊的都是白雪公主泡泡糖畫片，可惜他手上並無畫片而只剩回憶。最神秘的就是台北的游先生了，照理說，以他1962年次的年紀，在小時候應該沒有吃過白雪公主泡泡糖，但他卻是非常喜歡白雪公主泡泡糖畫片，且不惜代價在Yahoo拍賣網上咬價不放，非到手不終止，他幸運地一次買到600多張三國誌及封神榜畫片，使得他目前擁有97張三國誌及93張封神榜而在這兩系列獨佔鰲頭，當然其中最令人稱羨的是他所獨有的三國誌84號龐德及封神榜6號雲中子。還有一個潛在的成員，就是最初賣給我畫片的楊老闆，因爲他讓售給我的三國誌共95張，但他當初在店裏貼的收購廣告中僅高價徵求三國誌的三張70號、84號及98號，透露出他三國誌應有97張。

另外，賓王大飯店二樓郵幣廣場小妹妹柑仔店的曾小姐也曾跟我說過，她哥哥小時候也有玩此畫片，且鄰居的周頤穎先生（現旅居美國洛杉磯）收的很好，三國誌有99張耶！可惜後來經進一步確認，只有50張，且都是普通號碼的畫片，但我相信移民在海外的台灣僑民之中一定也有當初收藏很好的，只是不知他在哪？曾擁有的畫片又還在不在？

咦？明明年紀也相近，羅大佑為何沒在「童年」那首歌詞提到白雪公主泡泡糖畫片呢？否則羅先生一定也是白雪公主泡泡糖畫片的愛好者。另外，著名的作家劉墉不知算不算是。

成功的事業

採用附贈品來達到促銷商品的方法，確實非常有效果；而達到效果的關鍵是贈品，贈品本身並沒有什麼價值，是贈品本身對消費者衍生出來的趣味或成就感所引起的追逐。50年前在台灣的白雪公主泡泡糖或是80年前在大陸主要城市某些牌子的香煙能夠那麼大賣及轟動，其關鍵就是其所附贈的泡泡糖/香煙畫片，是畫片對一般小朋友產生的極大吸引力以及一般小朋友對於畫片連號的瘋狂追逐，這就像現代的兒童吵著要去麥當勞速食店，是小朋友喜歡兒童餐所附贈的多樣又成系列的贈品一樣。

但在商品或贈品停止銷/贈後，這熱潮馬上也就跟著消退了，直到若干年後，這些當初不用錢的贈品，其有時竟然變成民間文化重要的資產與價值而再受到收藏家的青睞，最早期的大同寶寶跟白雪公主泡泡糖畫片就是一個典型的例子。在某些癡人收藏者的眼裡，或從保存民俗文化的角度來看，這些送給一般人他都不見得會要的東西眞是夢寐以求，難以獲得的無價之寶。

白雪公主泡泡糖的創辦人，也就是吳女士的父親吳枚

先生，大學學的是化學工程，又出身於溫州商人世家（父親是赫赫有名的民族資本家吳百亨，1985年溫州電視台更曾拍攝播映六集的吳百亨傳），學以致用如虎添翼，自然是知道贈品的強大效果，因此造成當時在台灣家喻戶曉的白雪公主泡泡糖長達10多年的輝煌榮景。據吳女士說，他們家最盛時期員工有400多人，也行銷到香港及星馬。也許您不相信，吳女士說，現在新加坡禁止公共場吃口香糖，就是緣由自當時白雪公主泡泡糖的太暢銷，因此太多人隨意亂吐的結果。此外吳女士也說泡泡糖是她父親自己研發的，在那之前，沒有可以吹出大泡泡的泡泡糖，那是他父親的研究專利，美國人亦曾出高價要買她家的配方呢！

白雪公主泡泡糖也曾經成功地外銷到香港與九龍。1950～60年代當時香港小孩也流行吃一種名為百寶膠的泡泡糖（港人稱泡泡糖為吹波糖），由於代理商漲價，兩粒裝的百寶膠吹波糖要價港幣四毫，相較於當時坐電車才要一毫，一般家庭的小孩那吃得起。於是在1961年，香港的李廣林先生從台灣進口白雪公主泡泡糖，每粒賣一毫（即港幣一角，當時在香港一包香煙要港幣五角左右）來與百寶膠吹波糖競爭，結果五十萬盒白雪公主泡泡糖在三天內就

被搶購一空，此舉足足讓將原來跟父親在街邊賣罐頭雜糧起家的李廣林先生發了大財，也將當時因故面臨財務危機的白雪公主泡泡糖起死回生。而李先生就是通泰行、明泰辦館、天泰辦館的老闆，後來香港的爵士大亨。

但有沒有人知道當時外銷香港的白雪公主泡泡糖到底有無附贈這些畫片呢？如果有，那在香港應該也有人有收藏吧？！這種想像好像是地球人會碰到外星人那種感覺。

結語

　　白雪公主泡泡糖是台灣的特產，純本土的產物，半世紀前大多數小朋友的良伴。這些半世紀之前的畫片，現在看來仍是精美鮮艷，也每每給現在50-65歲的人帶回那時由艱困到經濟開始發展的60/70年代。

　　而對於每一個曾經對白雪公主泡泡糖及畫片瘋狂過的人而言，他的記憶都僅僅是在時間的某個時段，所以不同年紀的人對白雪公主泡泡糖畫片的認識會有不同。50年後的今日，我試圖還原並呈現的是白雪公主泡泡糖畫片完整的過程，雖然說因為這重要的時間因素影響，心情跟心態上跟50年前可能是很不同的，但這回味童年童玩的滋味就像回味一段埋在內心深處，忘不了的純純的愛，一定是更加美好的。

　　白雪公主泡泡糖所發行的畫片雖然包括四大古典名著，但由於筆者在小時候僅對其中的三國誌畫片有印象，也比較了解三國的人物與故事，所以本書以三國誌畫片人物為主，無能力再就封神榜紅樓夢或西遊記多加著墨。從三國誌這100張的人物畫，也讓我們更知道一些常用的諺語或歇後語的典故原來很多都是緣自三國故事，如比

喻留之無用棄之可惜的雞肋原來跟楊修有關、非昔日吳下阿蒙來比喻士別三日刮目相看跟呂蒙有關、文天祥正氣歌內「為嚴將軍頭」指的是嚴顏、「煮豆燃豆萁，豆在釜中泣。本是同根生，相煎何太急」原來是曹丕為爭王位鬥親兄弟曹植、賠了夫人又折兵原來是孫權弄巧成拙、周瑜打黃蓋引喻一個願打一個願挨、徐庶進曹營喻指不發一言、阿斗暗指無能的領導者、樂不思蜀是指忘了還有要作的事了、三顧茅廬表示誠意邀請之意等等。

　　但寫這本書最主要的目的是以下四個：

(1)懷舊：試著帶領共同走過這段美好童年時光的讀者朋友回憶小時候最重要的童玩及相關的點點滴滴，留下歷史的記錄，保留民俗文化遺產。

(2)寓教於樂：在眾多古典名著中，三國演義無疑是當下最受青少年歡迎的，其中人物更在時下電玩中佔有很重要的地位，難怪清朝金聖歎會將三國演義評為第一才子書。除了希望透過本書可增加讀者對三國人物與典故的了解，也希望藉由回憶白雪公主泡泡糖三國誌的每張畫片，有形無形的達到寓教於樂的效果，也讓現在e世代的年輕三國電玩愛好者一窺老伯伯的另類三國。

(3)圓夢：都半世紀過去了，羅大佑「童年」內的歌詞「諸葛四郎與魔鬼黨到底誰找到了那把寶劍」依然深深地印在我的心田。那麼到底還有沒有機會上手擁有或一睹那些大絕牌的眞面目，希望藉由本書的出版引出更多的白雪公主泡泡糖粉絲，來增加這種圓夢的機會。

(4)舒壓：現在人壓力太大，看看這種古早味的另類漫畫書應該可以預防老年癡呆症。

最後，本人的這本處女作能夠順利完成，我要感謝好多人。我先要感謝彩鹿集郵店的楊修邦先生，是他轉赴上海發展前讓售白雪公主泡泡糖畫片給我，我的童年夢才得以再續。要感謝白雪公主泡泡糖老闆的獨生女吳芯茜女士，是她父親創造了我及其他當時小朋友的另類純純的愛，以及是她提供一些絕牌原圖及我們同好聚會的平台，我才終究能拼湊出幾乎所有400張的圖片。要感謝旅居美國的歐陽兆堂先生(Mr. Dennis Owyang)，因為他的熱心協助，我才得以知道與認識吳芯茜女士。也要感謝江豐明先生的鼓勵與督促，以及博客思出版社張加君小姐的鼓勵與提供想法，涵設工作室的精心美編，我這懶人才能終究有了我的處女作。要感謝台北永康街昭和町綽號大仙的林

士翔先生，經由他的介紹，我才先後找到與認識白雪公主泡泡糖畫片的同好劉保台先生，江豐明先生與游先生。要感謝好友林行健先生，是他介紹他的初中同學方仁猷先生給我認識的。要感謝很有辦法，兩次挖出共600多張白雪公主泡泡糖畫片的Yahoo拍賣賣家林一辛(阿辛)，不然我們對西遊記和紅樓夢的絕牌將還會是懵懵懂懂，我手中的藏品也不會像現在這麼豐富。還要感謝Cathy張，是她常常幫我解決我電腦上頻出的小問題，寫作的進度才得以推展。

附錄一：

白雪公主泡泡糖三國誌人物及版別舉例				
1吳國太	2袁紹	3黃承彥	4孫權 (著色及名字位置不同)	5徐庶
6龐統	7楊修(著色不同)	8孔明 (圖案有修改，衣著陰陽色不同)	9劉備 (披衣顏色不同)	10曹操 (老版為黑背且為9號)
11貂蟬 (弦月/滿月)衣著顏色也不同	12甘夫人	13關羽	14張飛 (鬍鬚有後牆有/無透)	15司馬懿 (大/小字)
16小喬 (名字位置不同)	17漢獻帝	18司馬炎 (有左下角畫家署名)	19韓當	20魯肅(有著色不同及錯將肅寫成蕭)
21彌衡 (名字有直/橫)	22關興	23文醜	24吉平	25顏良
26曹爽	27夏侯淵	28張松 (有image對稱版，名字位置也不同)	29呂蒙 (名字有直/橫)	30孫夫人 (有地板及無地板)
31太史慈	32曹丕	33袁尚(有多樹枝)	34魏延	35劉禪
36大喬	37袁譚	38孟獲	39劉諶	40曹植 (衣服顏色改變，人名位置設置更顯眼位置)
41何皇后	42彭羕 (有大小字及面色不同)	43趙雲 (名字位置不同)	44韓德 (禿頭否)	45董承
46周瑜 (背有無帘布)	47張繡 (有無山)	48諸葛均 (修圖)	49徐庶母 (硯台由白改為黑色，壹服壽飾由紅改為黑色)	50關平 (配色不同)
51凌統 (衣著配色不同)	52周泰	53張遼	54糜夫人	55 孫堅
56文聘	57夏侯霸	58王允	59華陀	60孫乾
61馬超	62黃祖	63王平	64孫策 (有無地板及名字間距不同)	65劉琦
66馬岱	67張繡嬸 (有無地瓶及衣飾不同)	68簡雍	69伏皇后	70王朗
71孫皓	72董卓歌妓 (衣服著色大不同)	73陳宮	74甄氏 (有誤書為魏氏)	75張昭
76呂布	77喬國老	78周倉	79呂布妻	80董卓
81荀攸 (山景及地子不同)	82許褚 (衣著有修改)	83黃蓋	84龐德	85甘寧 (老版有營旗)
86于禁	87闞澤	88毛玠	89郭嘉	90司馬師
91徐氏	92黃皓 (有/無地板)	93于吉 (有image對稱版)	94蔡夫人 (有無地瓶及衣飾不同)	95陶謙 (老版有綴花窗)
96陸遜 (著色不同)	97袁術	98左慈道人	99嚴顏 (有無石樹)	100黃忠 (有無城牆)

附錄二：

白雪公主泡泡糖封神榜人物				
1) 南極仙翁	21) 無量羅漢	41) 東嶽大帝	61) 南宮适	81) 廣成子
2) 文王	22) 女媧氏	42) 長眉羅漢	62) 趙公明	82) 崇黑虎
3) 和合仙一	23) 4月花神	43) 陳奇	63) 龍吉公主	83) 瓊霄
4) 紂王	24) 目蓮羅漢	44) 聞仲	64) 孔宣	84) 進香羅漢
5) 布袋和尚	25) 洪錦	45) 雷震子	65) 伏虎羅漢	85) 木吒
6) 雲中子	26) 達摩羅漢	46) 殷洪	66) 碧雲童兒	86) 周公旦
7) 楊戩	27) 賜福羅漢	47) 鄭倫	67) 燃燈道人	87) 比干
8) 伯邑考	28) 2月花神	48) 準提道人	68) 犬靈聖母	88) 碧霄
9) 妲己	29) 飛鉢羅漢	49) 殷郊	69) 哪吒	89) 9月花神
10) 風神金剛	30) 調神金剛	50) 太乙真人	70) 黃飛虎	90) 武王
11) 順神金剛	31) 雨神金剛	51) 華光	71) 通天教主	91) 金吒
12) 姜太公	32) 佛心羅漢	52) 石磯仙姑	72) 接引羅漢	92) 雲霄
13) 飛杖羅漢	33) 餓道羅漢	53) 平天聖母	73) 楊任	93) 5月花神
14) 1月蘭花神	34) 土行孫	54) 8月花神	74) 鴻鈞道人	94) 陸壓道人
15) 和合仙二	35) 臥獅羅漢	55) 姜皇后	75) 赤精子	95) 王貴人
16) 3月花神	36) 擒龍羅漢	56) 胡喜兒	76) 崇侯虎	96) 張天師
17) 張桂芳	37) 文舒道人	57) 7月花神	77) 李興霸	97) 黃娘娘
18) 12月花神	38) 金光聖母	58) 進花羅漢	78) 姜尚夫人	98) 申公豹
19) 6月花神	39) 散宜生	59) 鄧禪玉	79) 進果羅漢	99) 龍鬚虎
20) 普賢道人	40) 濟公羅漢	60) 10月花神	80) 11月花神	100) 鄧九公

附錄三：

白雪公主泡泡糖西遊記人物					
01-05	元始天尊	觀音大士	唐僧	太上老君	紅孩兒
06-10	孫悟空	地藏王	羞花公主	豬八戒	高趾國王
11-15	金錢豹	李老君	王靈官	沙和尚	唐太宗
16-20	白衣秀士	牛魔王	玄天上帝	混世魔王	史金角
21-25	敖廣	陳萼	鐵扇公主	張稍	蜘蛛精
26-30	凌虛子	蚌殼精	殷開山	月兔仙子	涇河龍王
31-35	許敬宗	鯉魚精	徐世勣	如來佛	尉遲恭秦叔寶
36-40	魏徵	土地婆	李定	土地公	李靖
41-45	大德星君	東方朔	敖順	張氏	玉皇大帝
46-50	敖閏	劉伯欽	千里眼	寇梁	順風耳
51-55	大刀金剛	文曲星君	萬聖公主	敖欽	崔珏
56-60	王小二	太陰星君	烏雞國王	黃風王	愛愛
61-65	欽法國王	西梁女國王	明月	黑風王	鹿力大仙
66-70	銀角大王	美后	瑤池仙母	蛟魔王	雲裡霧
71-75	黃獅大王	赤腳大羅仙	廣目天王	黃虎天王	高才
76-80	李彪	真公主	羊力大仙	法明長老	李翠蓮
81-85	金角大王	正宮娘娘	高翠蘭	劉全	杏仙
86-90	小鑽風	金聖宮娘娘	李玉英	劉洪	玉面公主
91-95	六耳獼猴	相良	皂衣仙女	吳道子	高太公
96-100	三王子	紅衣仙女	袁守誠	天竺國假公主	怡宗皇帝

附錄四：

白雪公主泡泡糖紅樓夢人物					
01-05	茫茫大士	警幻仙姑	賈代儒	劉姥姥	賈雨村
06-10	秦可卿	薛寶釵	賈政	賈迎春	賈寶玉
11-15	賈惜春	賈探春	林黛玉	趙娘娘	鶯兒
16-20	妙玉	傻大姐	史湘雲	紫鵑	北靜王
21-25	入畫	賈異生	賈巧姐	柳湘雲	王仁
26-30	秦鐘	夏金桂	鴛鴦	史鼎	芳官
31-35	李綺	李紈	王夫人	賈薔	薛蝌
36-40	尤二姐	智能	王熙鳳	馮紫英	甄寶玉
41-45	賈芹	尤三姐	賈雲	柳五兒	賈母
46-50	繡橘	邢夫人	晴雯	冷子興	寶蟾
51-55	林如海	彩霞	鮑二妻	蔣玉函	焦大
56-60	西平王	金釧兒	雪雁	賈環	司棋
61-65	侍書	賈蓉	來旺	李紋	賈瑞
66-70	空空道人	李媽媽	李貴	賈赦	邢德全
71-75	請告訴我	王釧兒	賈敏	興兒	賈璉
76-80	薛姨媽	薛蟠	王善保妻	周瑞妻	賈珍
81-85	甄英蓮	幫我找找	齡官	薛寶琴	彩雲
86-90	甄費	秋桐	碧痕	花襲人	青兒
91-95	秋紋	麝月	潘又安	烏進孝	李嬤娘
96-100	平兒	渺渺真人	孫紹祖	寧國公	榮國公

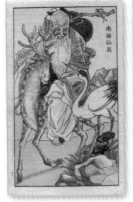

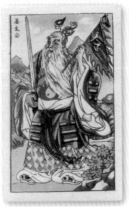

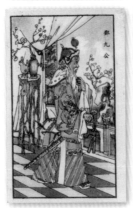

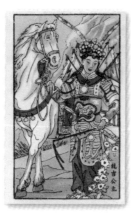

龍吉公主

鴻鈞之妻。因未請火靈聖母三昧火之厲害，乃被火靈聖母砍傷。

白雪公主泡泡糖

（後集本畫片連號金百張印贈乾元丹膏牌路養生藥）

華懋化學企業有限公司謹識

地址臺北市中山北路二段65巷二弄

將子最老　品質最好

封神榜　63

覓必印翻　有所權版

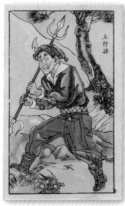

土行孫

身高四尺，矮小精悍，能土遁。哪吒黃天化皆非敵手，後由其師懼留孫降服，與鄧九公之女締姻。

箭鵝將口台榜

一片在口　高興留香

華懋化學企業有限公司謹識

地址臺北市新生北路二段68巷30號

封神榜　84

覓必印翻　有所權版

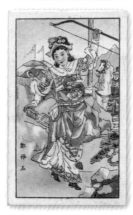

鄧嬋玉

九公之女，驍勇善戰，女中豪傑，後與土行結為夫婦。

白雪公主泡泡糖

（後集本畫片連號五十張印贈路養生藥型自樂水新分及）

化驗合榜　衛生可靠

華懋化學企業有限公司謹識

地址臺北市中山北路二段65巷二弄

封神榜　59

覓必印翻　有所權版

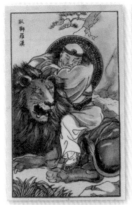

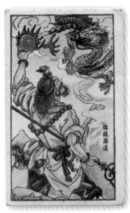

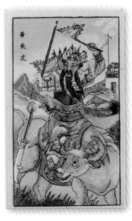

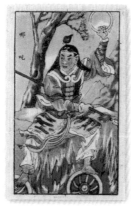

哪吒

封神榜
(69)

手時第三子。生時左掌有哪字，右掌有吒字，故名哪吒。三朝生時，即翻下身手不凡，欲游泳之，到河海淨身，一點靈光，亦是因佛將器，十八洞降九能騰變化，法力無邊。用神力法，身帶六前神器。

其父恐生別害，因用神力董，音一點玉因言語，進得後生真言，出伸腳踏風火。

（故墨本素片違觀二十張白雪公主泡泡糖贈送。）

地址臺北市中山北路二段65巷二弄底
華懋化學企業有限公司謹識

竟必印翻　有所權版

馮鈞道人

封神榜
(74)

元始天尊通天教主及老子之師，同門下二教弟子互相投殺，乃來解釋愍尤，並牽通天教主歸去。

白雪公主泡泡糖
兒童恩物

地址臺北市中山北路二段65巷二弄底
華懋化學企業有限公司謹識

竟必印翻　有所權版

張天師

封神榜
(96)

天宮仙卿。能伏妖捉怪。

白雪公主泡泡糖
奇香貢　純蜜甜
又好吃　又好玩

地址臺北市中山北路二段65巷二弄底
華懋化學企業有限公司謹識

竟必印翻　有所權版

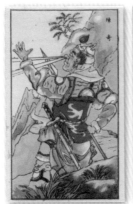

陳奇 封神榜

青龍關當權將軍，有異術，張口吐氣，能使人失魂落馬，或稱哈將軍。

白雪公主泡泡糖

品質優良 全國聞名

華德化學企業有限公司謹識

（收集本畫片速寄二十即贈大瓶白雪公主泡泡糖壹盒）

兒山印刷 有所權版 ㊸

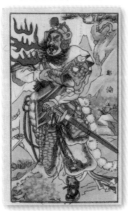

鄭倫 封神榜

子牙麾下督糧官，受異人傳授，能鼻噴白氣，聞之即中毒就擒，又稱哈將軍。

前鵝牌口香糖

地址：臺北市新生北路二段68巷80號

一片在口 齒頰留香

華德化學企業有限公司謹識

（收集本畫片速寄三十即贈前鵝牌口香糖壹盒）

兒山印刷 有所權版 ㊼

風神金剛 封神榜

四大天王之一，保天宮武將，職掌風雨，

臺灣省衛生試驗所 衛狀化字第○二九五號

白雪公主泡泡糖

香甜甜又好吃 甜蜜蜜又好玩

華德化學企業有限公司謹識

（請多收集畫片向本公司掉換精美贈品）

兒山印刷 有所權 ⑩

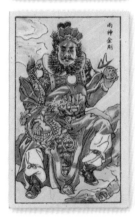

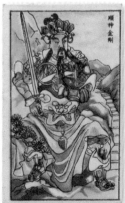

通天教主

為截教之主，與老子元始天尊俱稱師兄弟，
因門徒結寨，兩救一怒成仇。

白雪公主泡泡糖　餅子最者　品質最好

華德化學企業有限公司謹識
地址臺北市中山北路二段65巷二樓

封神榜　71

覓心印刷　有所模版

懼留道人

靈鷲山圓覺洞修道之士，聞子牙在十絕陣遭
難，持來相救。

白雪公主泡泡糖　止渴生津　幫助消化

華德化學企業有限公司謹識
地址臺北市中山北路二段65巷二樓

封神榜　67

覓心印刷　有所模版

普賢道人

菩修得道，法術高強，奉命往破兩儀陣，靈
牙仙於陣破擒即現出原形，望為白象，供普賢道
入坐騎。

白雪公主泡泡糖　化險合格　衛生可靠

華德化學企業有限公司謹識
地址臺北市中北路二段65巷20號
(故華德書片達號全百張即開給兌獎郵附折售半卡片)

封神榜　20

覓心印刷　有所模版

文殊道人

修道仙長，法術無邊，持誦古鏡破太極陣後，虯道仙被煉，南極仙翁奉命將其變為青毛獅子，供文殊道人坐騎。

白雪公主泡泡糖
品質高尚
遠勝粉束

華德化學企業有限公司謹識

（收集本畫片這輯全百張即贈送花牌斯路秦本全輯）

封神榜 ㊼

五月榴花神

相傳為司花之神，專司四季花卉，共有十二人，俱係女性，於十二個月輪值。

白雪公主泡泡糖
種子最妥
品質最佳

華德化學企業有限公司謹識

封神榜 ㊚

姜．尚夫人

催朝歌．馬員外之女，由宋異人作伐嫁與子牙為妻。

白雪公主泡泡糖
清凉口腔
專除口臭

華德化學企業有限公司謹識
地址臺北市中山北路二段六五五號三樓

（收集本畫片這輯八十張即贈送毛衫帽製香水華麥吏）

封神榜 ㊆

附圖二 白雪公主泡泡糖西遊記畫片選錄共24張

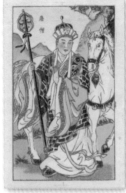

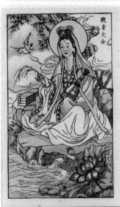

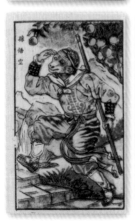

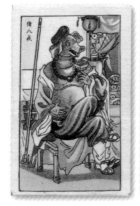

CY 484

猪八戒　　西遊記 ⑨

臺河省衛生試驗所
衛撿化字第〇二九五號

（請多收集畫片向本公司掉換精美贈品）

華懋化學企業有限公司謹識

白雪公主泡泡糖　全國聞名
泡大且響

傳係天河中天蓬元帥，酒醉戲丹搖娥，貶下
兒慶，專使九齒釘鈀，力大無比，一生濾洗，貪
食好色，隨唐僧西天取經乃改名悟能，取經功成
得，封為淨壇使者。

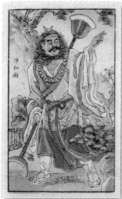

沙和尚　　西遊記 ⑭

白雪公主泡泡糖

（收集本畫片達龍二十張附贈大龍白雪公主泡泡糖盒裝）

華懋化學企業有限公司謹識

地址：臺北市新生北路二段68巷30號

香噴噴　又好吃
甜蜜蜜　又好玩

一名沙僧，深通水性，在流沙河作怪，本遇
唐僧勸其為善，乃拜唐僧為師，隨往西方朱經。

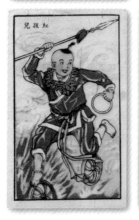

CY 132

白雪公主泡泡糖

紅孩兒　　西遊記 ⑤

（請多收集畫片掉換精美贈品）

華懋化學企業有限公司謹識

品質高尚
達勝舶來

牛魔王之子，喜穿紅衫，又稱紅孩兒，神通廣
大，善噴火焰，使火尖鎗，困因唐僧，被觀音音
薩降伏，收為童前喜財童子。

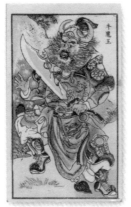

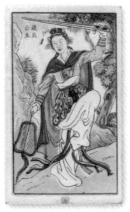

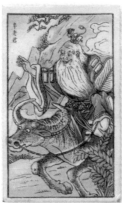

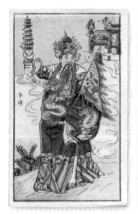

李靖 西遊記

　　喪天宮托塔天王，善能降妖縛怪，奉命此降
悟空，因貴為九十二虎之力，治付其降服。

白雪公主泡泡糖

泡大且響
全國聞名

（故事本套片連號八十張都附膠膜真紅贈自來水筆壹支）

地址：臺北市新生北路二段68巷30號
華德化學企業有限公司謹識

⑳

究必印翻　　有所權版

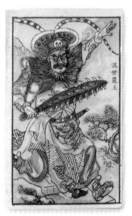

混世魔王 西遊記

　　身高險洞，或藏不見。乘悟空出外學道之際，強佔其水簾洞府，悟空歸來大怒，乃辨其欣為兩段。後佔其。

白雪公主泡泡糖

泡大且響
全國聞名

（故事本套片連號八十張都附膠膜真紅贈自來水筆壹支）

地址：臺北市新生北路二段68巷30號
華德化學企業有限公司謹識

⑲

究必印翻　　有所權版

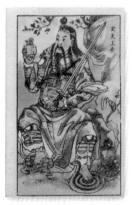

玄天上帝 西遊記

　　居於金闕雲宮，掌管天宮。

白雪公主泡泡糖

種子嚴妻
品質嚴行

（故事本套片連號八十張即附贈花片歸御暗手字樣）

華德化學企業有限公司謹識

⑱

究必印翻　　有所權版

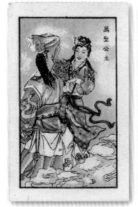

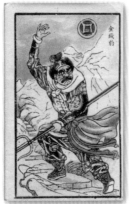

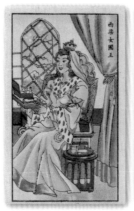

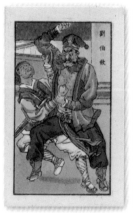

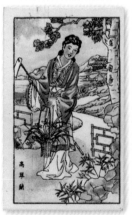

法明長老 西遊記 ⑲

金山寺長老，修真悟道，打坐參停。一日午海邊救起嬰兒，就座因剃度嗎名玄奘，以圖聚留長老所嗎。

白雪公主泡泡糖 品質優良 全國聞名

華德化學企業有限公司謹製
地址臺北市中山北路二段65巷二弄底

（採集本畫片遠艱壹百張卽照領虎牌鴻諸玩暈車壹輛）

光山印刷 有所模版

皂衣仙女 西遊記 ㊼

瑤池仙城，奉玉母命諮請仙女往園摘取蟠桃。因鶯驚為睡樹上之悟空，致被悟空叔弄。

白雪公主泡泡糖 泡大且雪 品質優良 全國聞名

華德化學企業有限公司謹製
地址臺北市中山北路二段65巷二弄底

（採集本畫片遠艱八十張卽照領漆克51型自桑水筆壹支）

光山印刷 有所模版

杏仙 西遊記 ⑧

杏花化身，姿容秀麗，和唐僧卿吟聯詩，庵生情愫，惟唐僧不為所惑。

白雪公主泡泡糖 牌子最老 品質最好

華德化學企業有限公司謹製
地址臺北市中山北路二段65巷二弄底

（採集本畫片遠艱壹百張卽照領虎牌鴻諸玩暈車壹輛）

光山印刷 有所模版

附圖三 白雪公主泡泡糖紅樓夢畫片選錄共24張

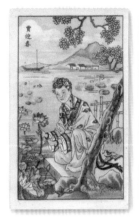

CY 137

賈迎春　紅樓夢　⑨

賈赦之女，行二。為人懦弱，有二木頭之稱，凡夫婿紹祖，別號中山狼，性情兇暴，行為不端，拮据備受凌虐，未及數載，即不堪折磨而亡。

白雪公主泡泡糖　止瀉生津　幫助消化

（請多收集畫片向本公司掉換精美贈品）

華德化學企業有限公司謹製

翻印必究　版權所有

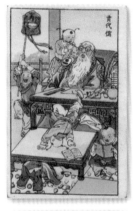

賈代儒　紅樓夢　⑧

賈代化之次第，性情方正迂腐，為賈氏家塾中之司鐸，寶玉賈二次就讀塾中，頗受其訓海。

白雪公主泡泡糖

（請多收集畫片向本公司掉換精美贈品）

華德化學企業有限公司謹製

泡大且響　全國馳名

臺灣省衛生試驗所　衛狀化字第〇二九五號

翻印必究　版權所有

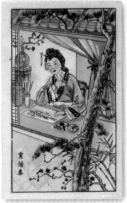

CY 138

賈惜春　紅樓夢　⑪

賈珍之妹妹，性情恬淡，與人無爭，且惟擅丹青，曾奉賈母命繪大觀園全景，與妙玉最為投契，賈母死後，決意出家，在圓中櫳翠庵靜修。

白雪公主泡泡糖　康齒除垢　永保健康

（請多收集畫片向本公司掉換精美贈品）

華德化學企業有限公司謹製

翻印必究　版權所有

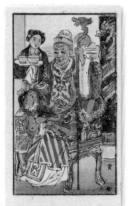

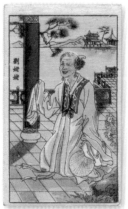

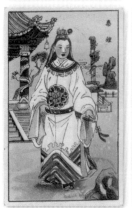

秦可卿

紅樓夢

CY 144

佛偈夢幻仙枯之林，為賈珍妻，容貌俊情，處事伶俐，人緣頗佳，公婆尤為疼愛，可惜壽夭，不永，无預痕甚豐，備極哀榮。

（請多收集畫片向本公司掉換精美贈品）

華懋化学企業有限公司謹識

送禮餽贈勿忘

白雪公主泡泡糖

⑥

冕必印翻　有所權版

甄寶玉

紅樓夢

世代仕宦，容貌俊秀，神情舉止略加寶玉，後繞大病，為中接薴仙人指引，由是大澈大悟，痛汝痾非，發情向學，日後顯有成就。

華懋化学企業有限公司謹識

地址：臺北市科生北路二段68巷30號

清潔口腔

白雪公主泡泡糖

牢除口臭

（收集本畫片連號八十張即贈見JP型自來水筆壹支）

㊵

冕必印翻　有所權版

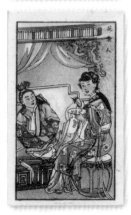

花襲人

紅樓夢

寶玉貼身丫環，侍候寶玉體貼入微，玉對其亦另眼看待，深為王夫人賞識，得伊到為寶玉側室，無奈寶玉絀死，寶玉無意意婚，後伊為蔣玉函為妻。

華懋化学企業有限公司謹識

地址：臺北市科生北路二段68巷30號

此乃丫頭

品質辰好

白雪公主泡泡糖

（收集本畫片連號宣百張即贈隨處應康附給年壹枝）

㊟

冕必印翻　有所權版

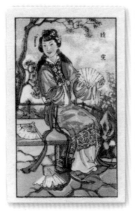

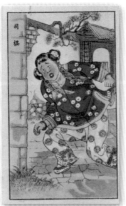

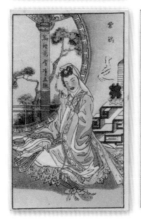

鴛鴦　紅樓夢　賈母
（收集本畫片連號五十張即贈送先21型自來水筆壹支）

賈母丫環，姿容秀麗，深得賈母歡心，隨侍不離左右，賈赦愛之，欲香欲收為妾，俱失志不從，並絞髮以示決心，賈母仙遊，乃一死殉主。

白雪公主泡泡糖
到處受小朋友歡迎

華懋化學企業有限公司謹識
地址：臺北市靜安區二段68巷80號

28

薛寶琴　紅樓夢
（收集本畫片連號五十張即贈送先口型自來水筆壹支）

梅翰林之子，隱乃兄入京待嫁，寄居賈府，深得賈母歡心，着王夫人收為義女。寶釵堂妹，風貌天生，艷冠群芳，早歲許配

白雪公主泡泡糖
化驗合格　衛生可靠

華懋化學企業有限公司謹識
地址：臺北市靜安區二段68巷80號

84

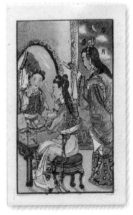

麝月　紅樓夢
（收集本畫片連號八十張即贈送先口型自來水筆壹支）

怕紅院中無人，寶玉乘機為伊梳妝，春節使接見，頓生離意，寶玉婉語撫慰，令伊勿近寶玉。寶玉貼身丫環，口齒伶俐，處事穩重，晴

白雪公主泡泡糖
零嘴珍品　永保健康

華懋化學企業有限公司謹識
地址：臺北市中山北路二段65巷二弄底

92

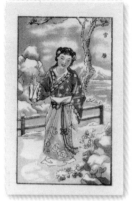

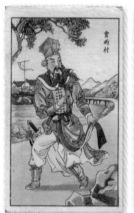

賈　珍　紅樓夢

賈敬之子。風流俊秀，舉
止輕浮。賈敬無心理家，
二祖皆棄與之親近。賈府
舉止欲行時，父子同然聚
飲，後以年幼無子秤知。
品質高尚，遠勝於來

白雪公主泡泡糖

（收集本畫片達五十張即附贈品以型自來水筆壹支）

華德化學企業有限公司謹識
地址臺北市中山北路二段65巷二弄五

競品印刷　有所權版

⑫

孫紹祖　紅樓夢

祖上係行伍出身，繋指揮
之職。當時仰慕賈府
府勢力，挽托門下，性情相
山貌之粗。迎春下嫁後，儒
橫折屋而死

白雪公主泡泡糖

化驗合格
衛生可靠

（因集本畫片達五十張即附贈品以型自來水筆壹支）

華德化學企業有限公司謹識
地址臺北市中山北路二段65巷二弄五

競品印刷　有所版權

⑱

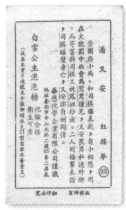

潘又安　紅樓夢

榮國府小廝。和司棋係表親，自小相戀，同
在大觀園中幽會為鴛鴦撞見，又安畏罪私逃外鄉
，而寄言與司棋又就鳳姐抄出。二人同梧事未諧
，司棋碰壁身亡。又安亦自刎殉情。

白雪公主泡泡糖

化驗合格
衛生可靠

（收集本畫片達五十張即附贈品以型自來水筆壹支）

華德化學企業有限公司謹識
地址臺北市中山北路二段65巷二弄五

競品印刷　有所版權

⑱

國家圖書館出版品預行編目資料

白雪公主泡泡糖三國誌畫片的故事:解開50年前的
謎/周伯通著. -- 初版. --
臺北市 : 博客思, 2010.11
面 ; 公分
ISBN 978-986-6589-28-7(平裝)

1.蒐藏品

999.2　　　　　　　　　　　　99023234

解開50年前的謎
白雪公主泡泡糖三國誌畫片的故事

作 者:周伯通
編 輯:張加君
美編設計:涵設
出 版 者:博客思出版事業網
發 行:博客思出版事業網
地 址:台北市中正區開封街1段20號4樓
電 話:(02) 2331-1675或(02) 2331-1691
傳 真:(02) 2382-6225
E-MAIL:books5w@gmail.com或lt5w.lu@msa.hinet.net
網路書店:http://store.pchome.com.tw/yesbooks/
http://www.5w.com.tw、華文網路書店、三民書局
總 經 銷:成信文化事業股份有限公司
劃撥戶名:蘭臺出版社 帳號:18995335
網路書店:博客來網路書店 http://www.books.com.tw
香港代理:香港聯合零售有限公司
地 址:香港新界大蒲汀麗路36號中華商務印刷大樓
C&C Building, 36, Ting, Lai, Road, Tai, Po, New, Territories
電 話:(852) 2150-2100　　傳 真:(852) 2356-0735
出版日期:2010年12月 初版
定 價:新臺幣300元整(平裝)
ISBN:978-986-6589-28-7